上海美术电影制片厂有限公司 / bilibili ——— 著

中信出版集团 | 北京

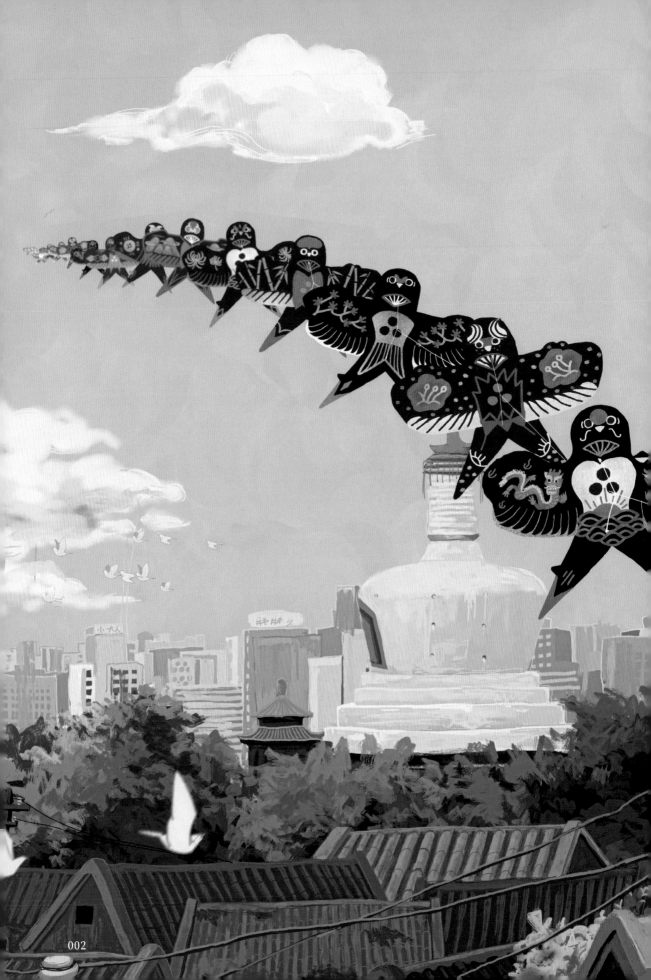

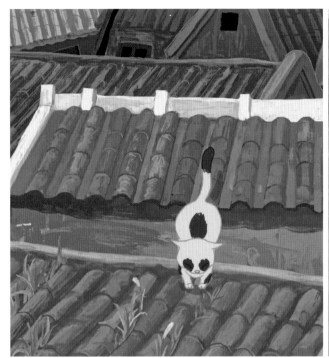
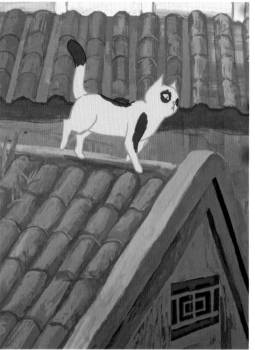
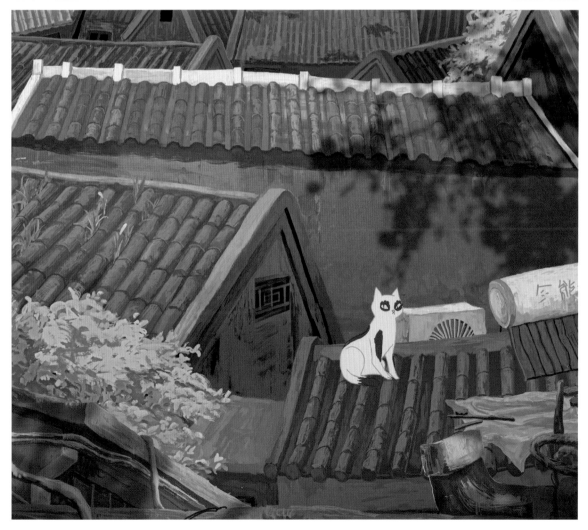

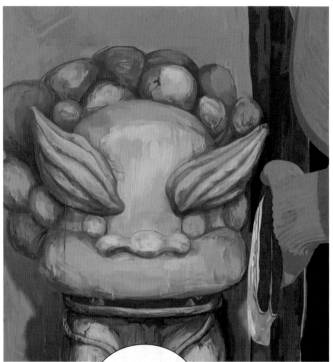

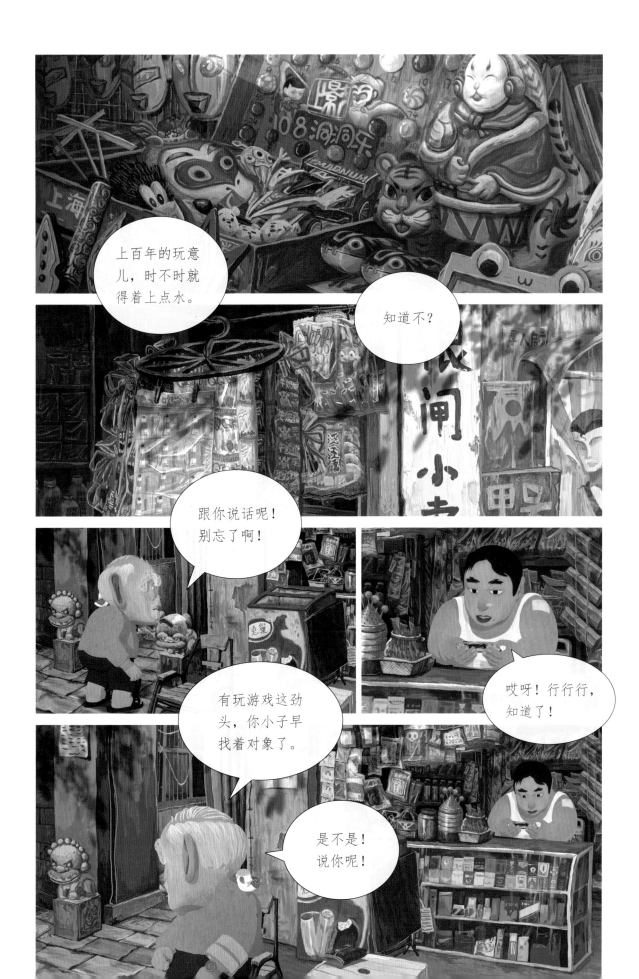

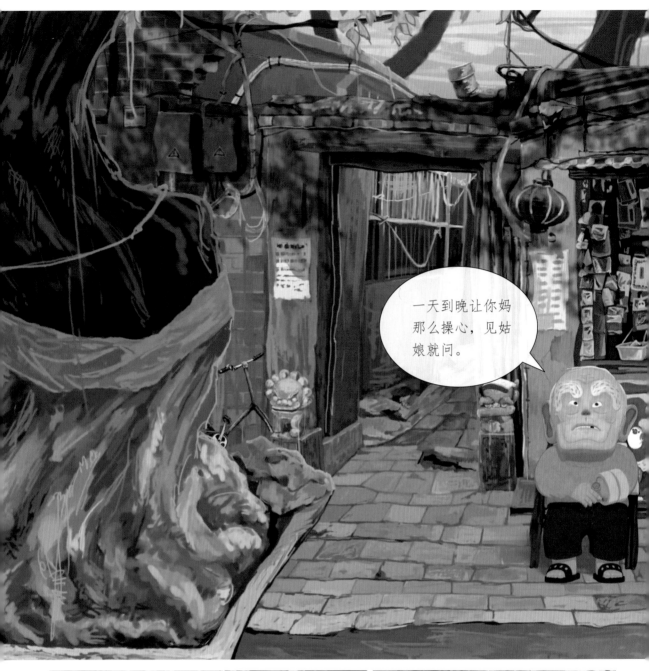

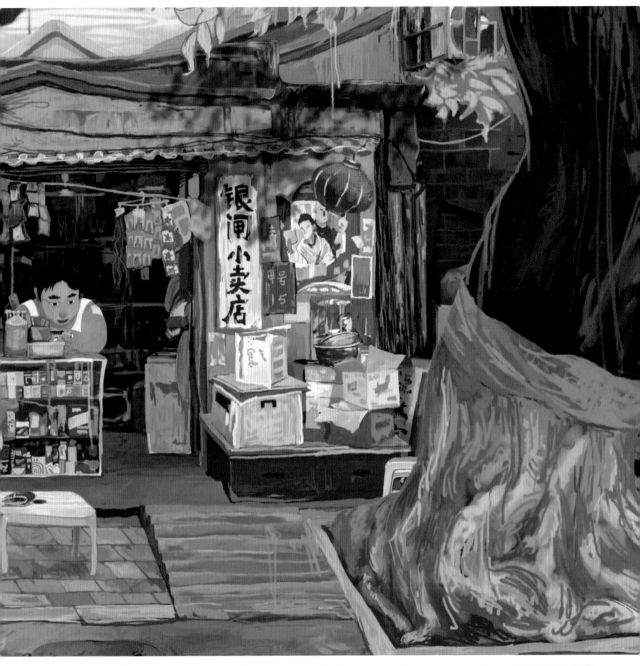

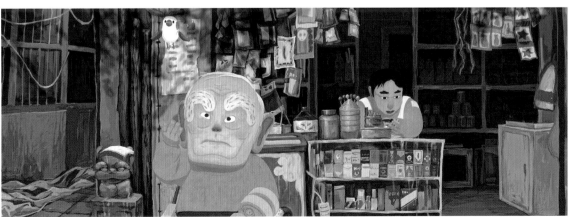

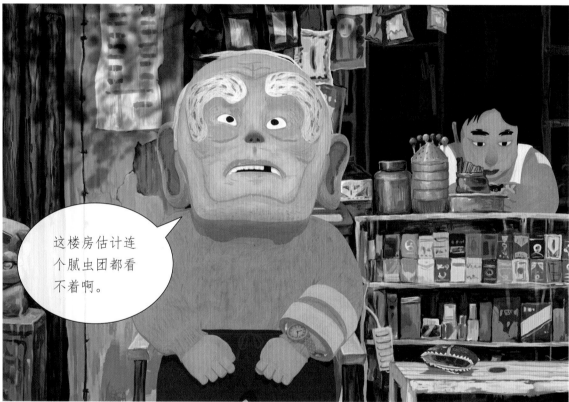

这楼房估计连个腻虫团都看不着啊。

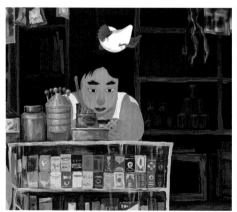

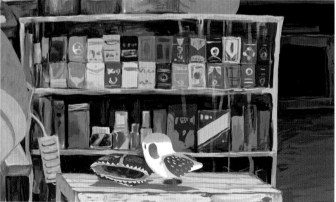

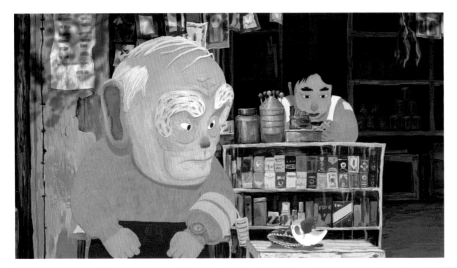

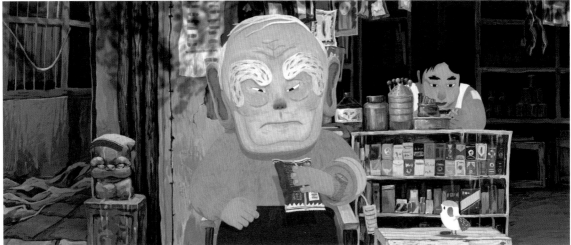

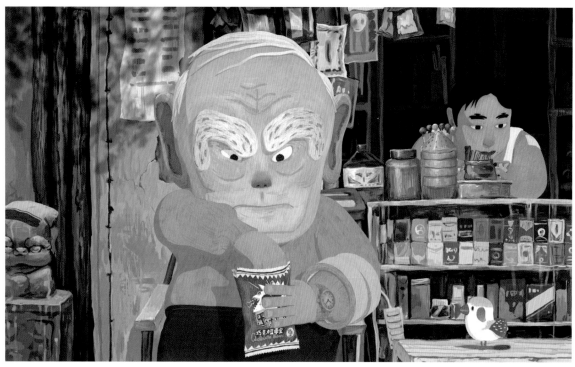

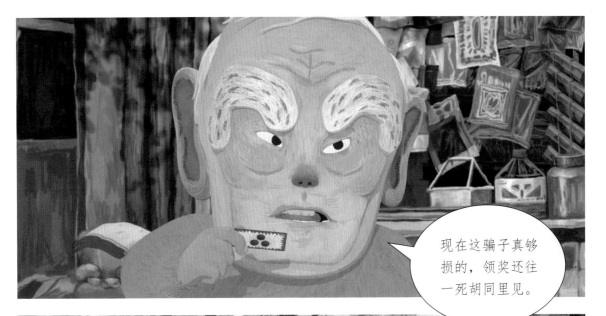

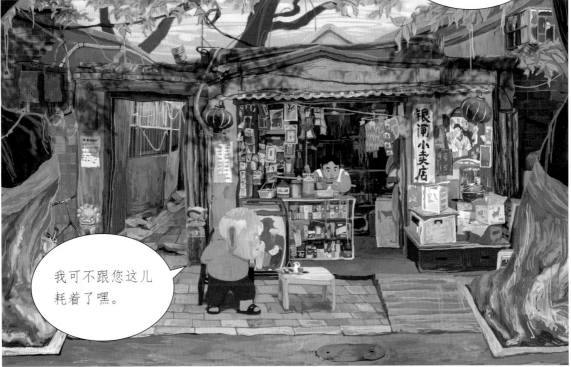

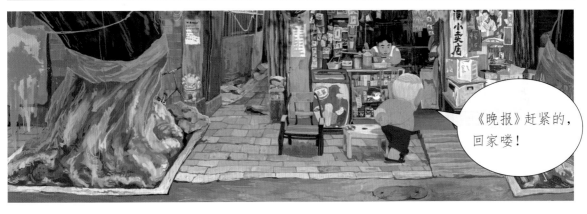

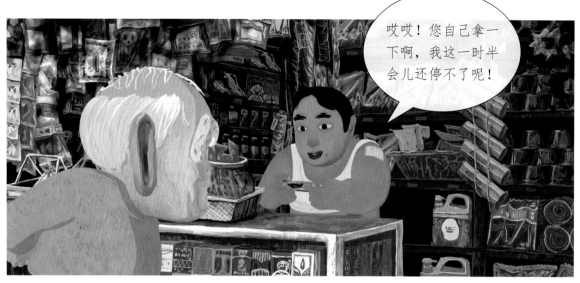

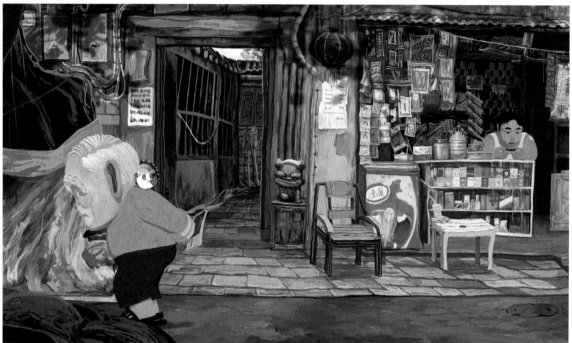

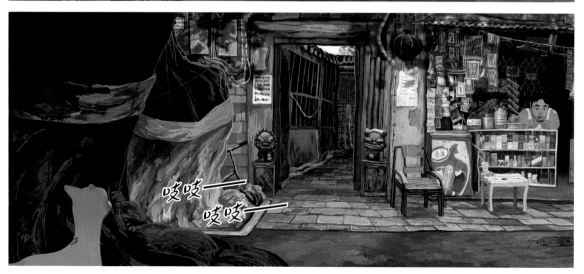

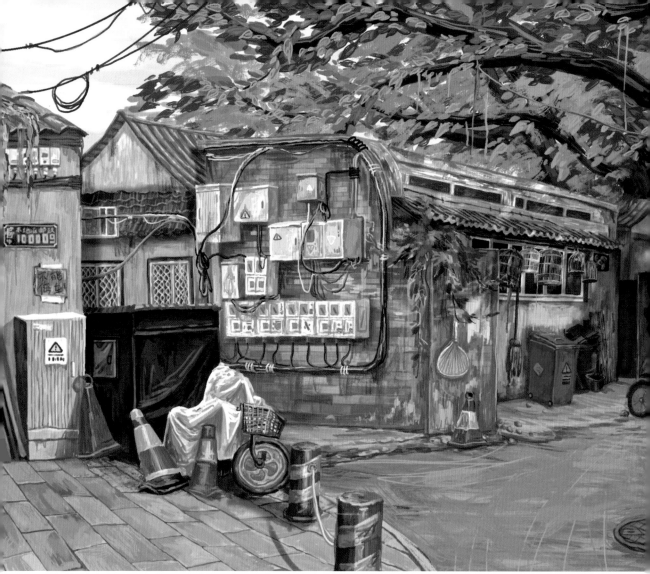

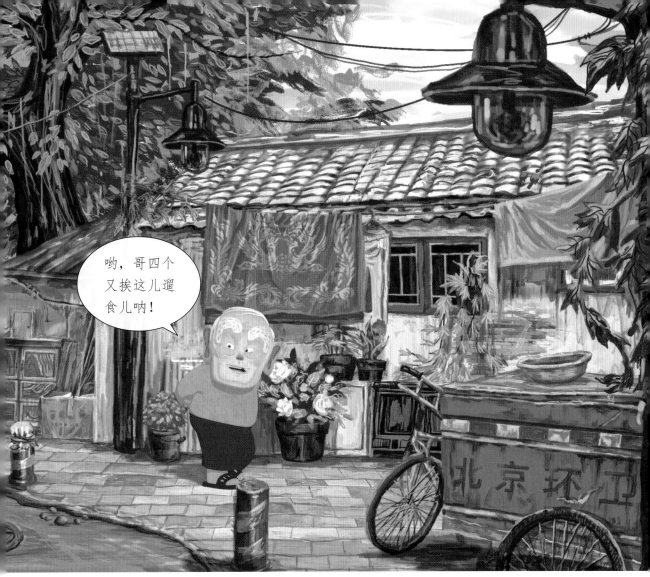

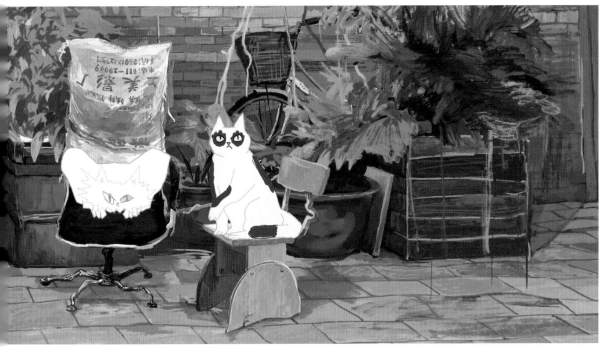

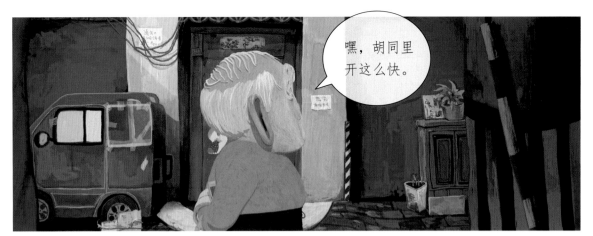

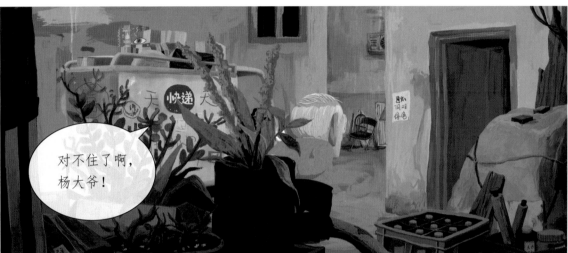

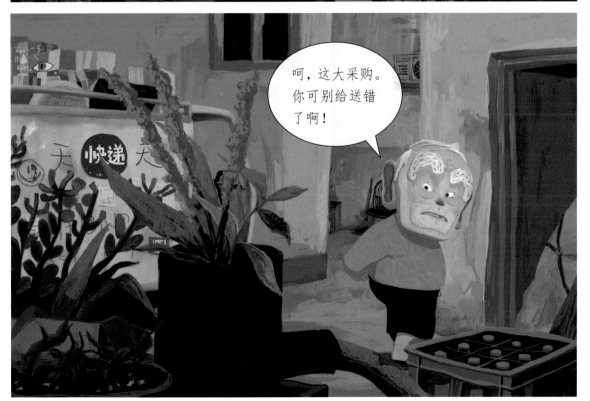

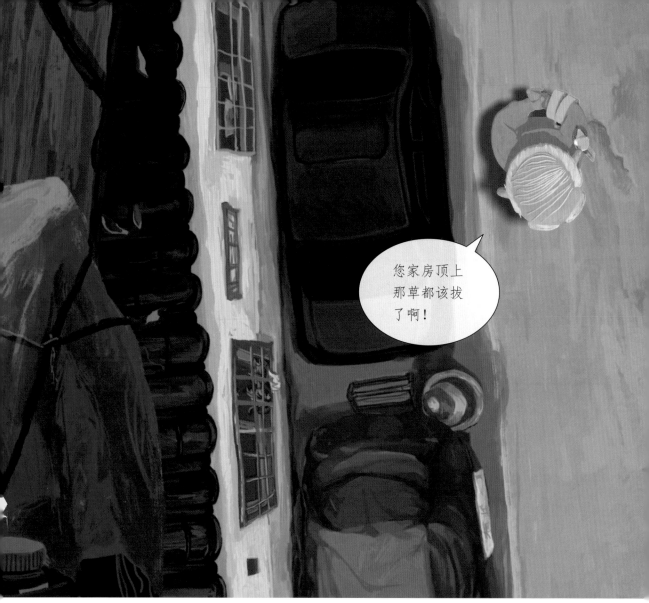

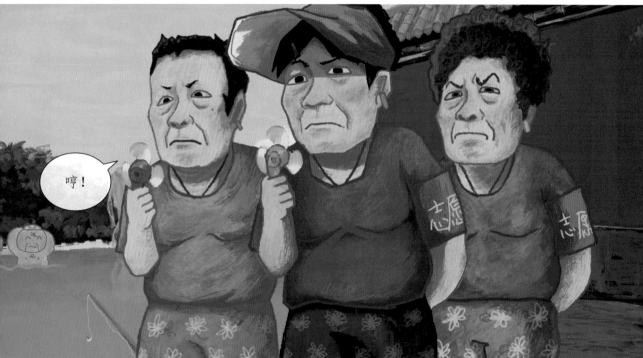

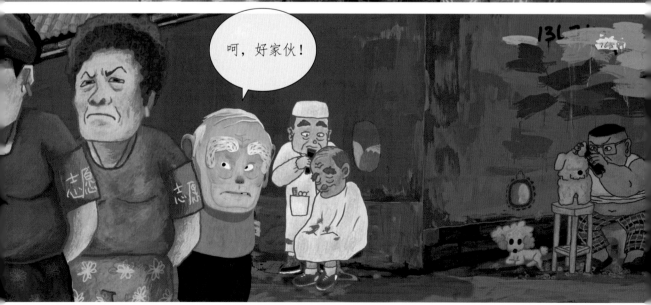

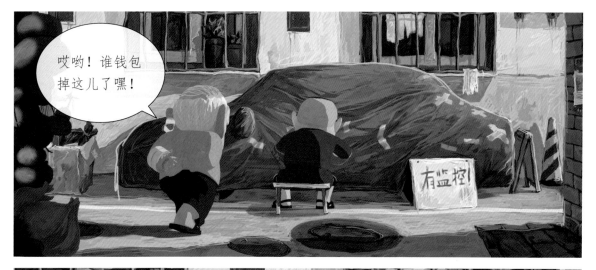

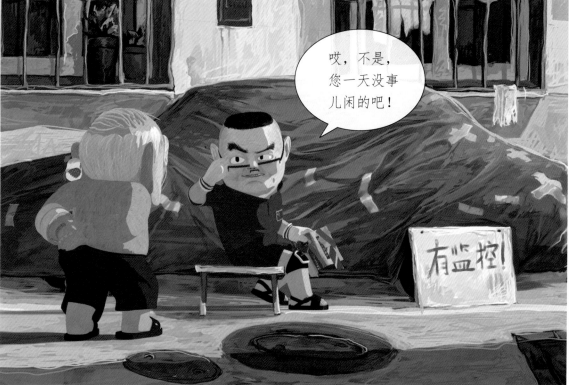

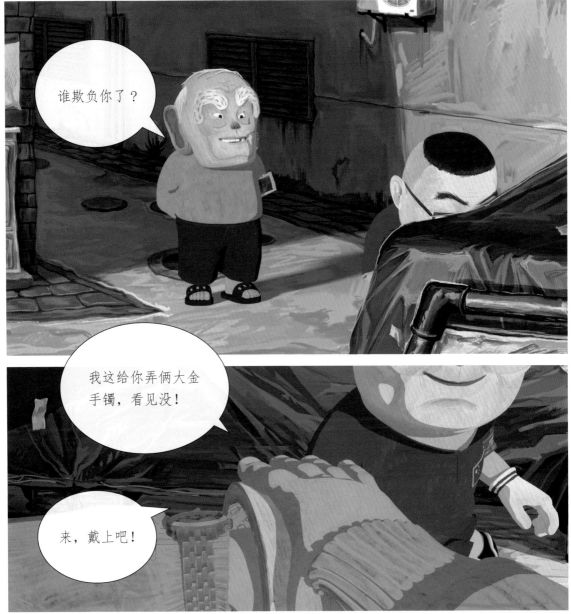

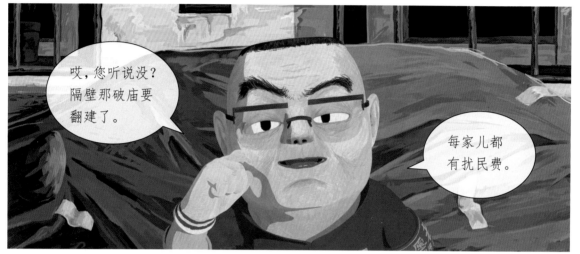

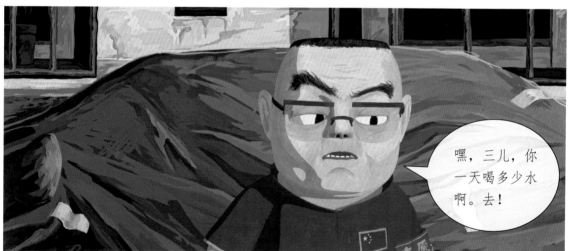

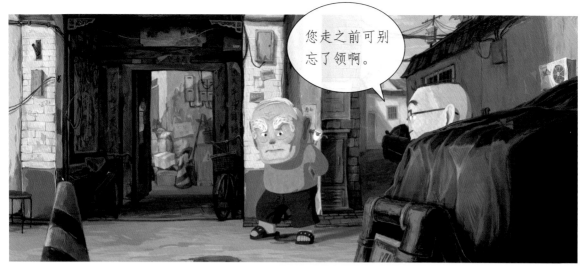

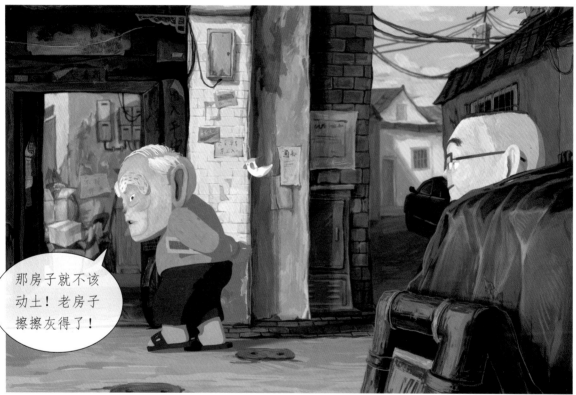

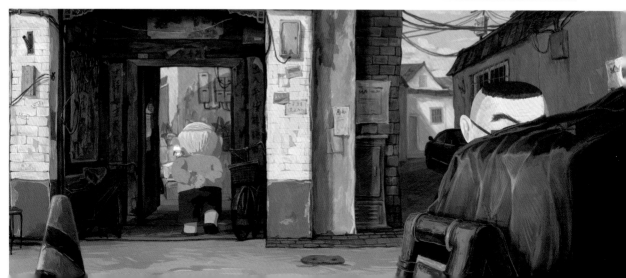

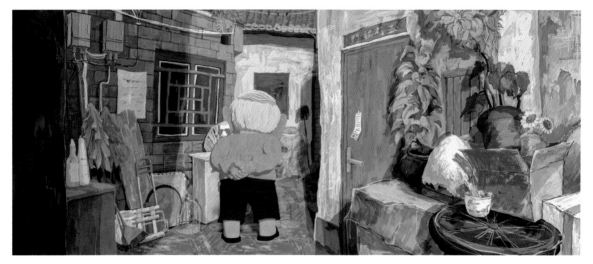

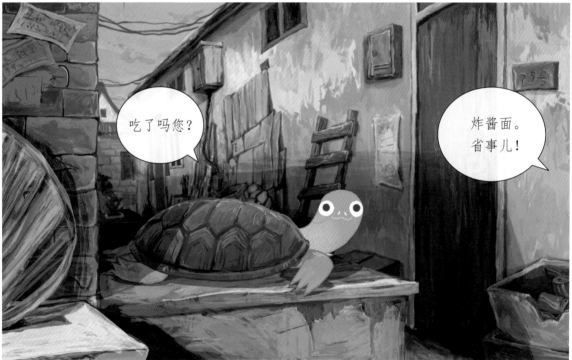

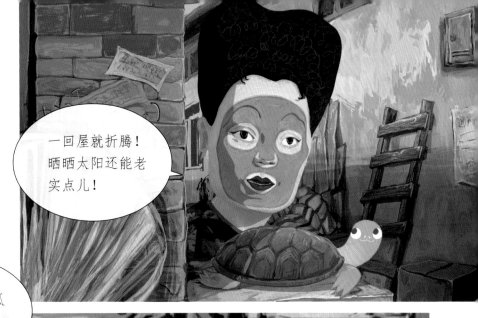

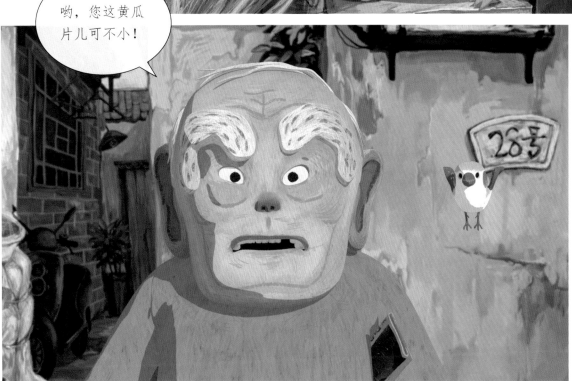

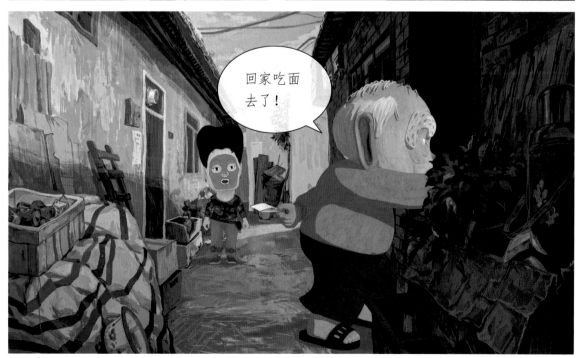

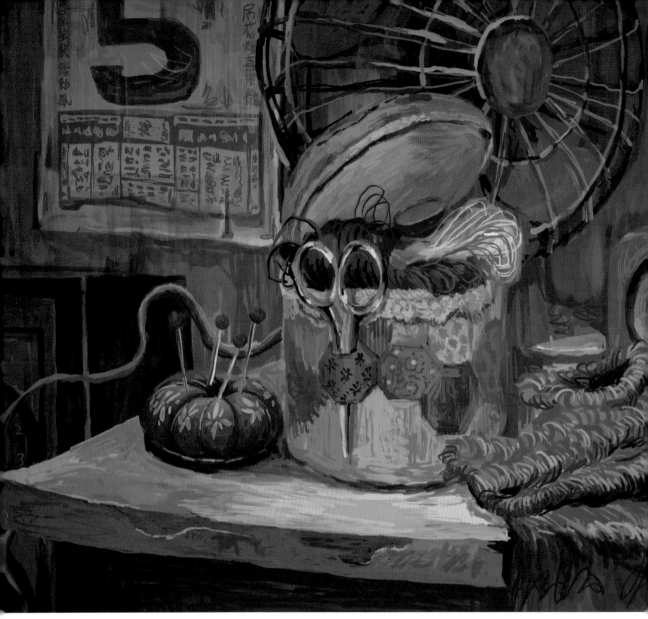

喂，爸，装修味儿散得差不多了啊。

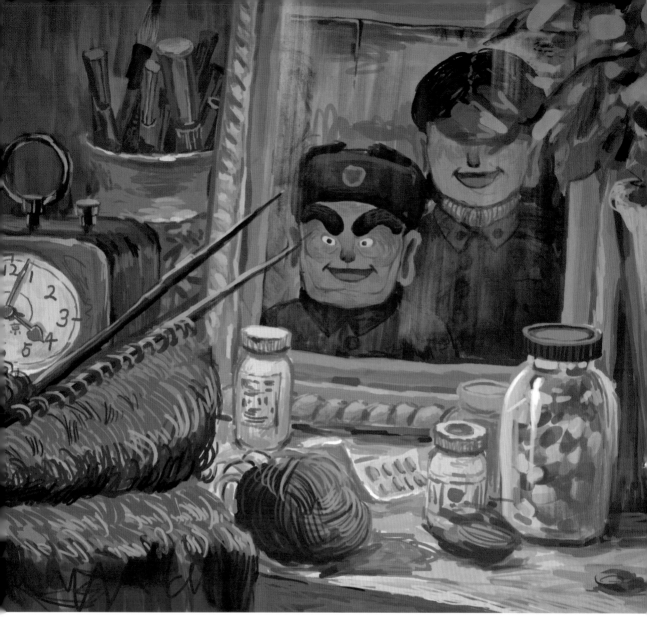

下礼拜咱就
能搬进去了。

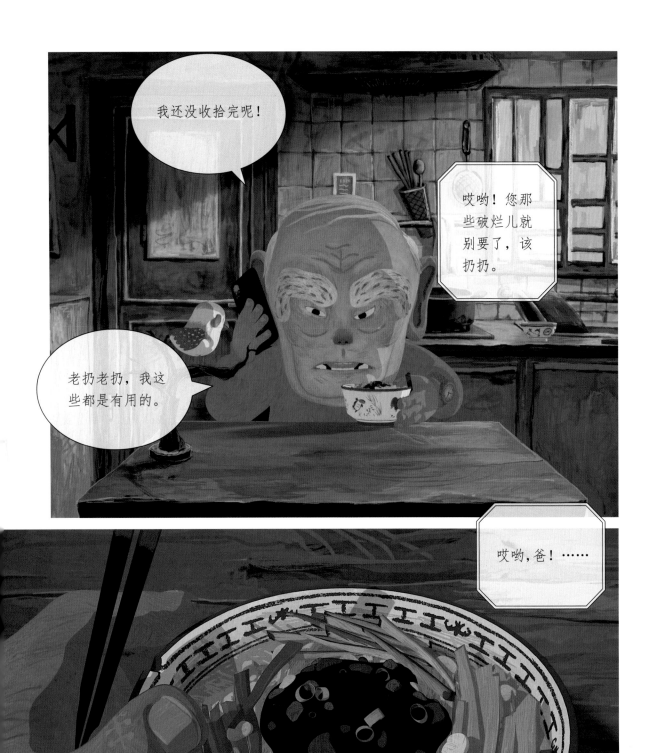

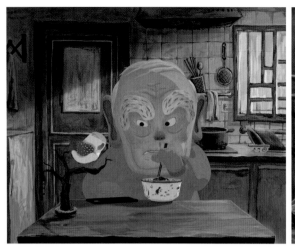
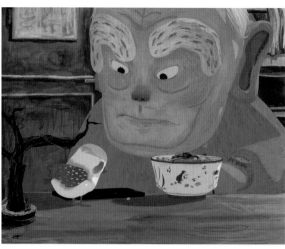

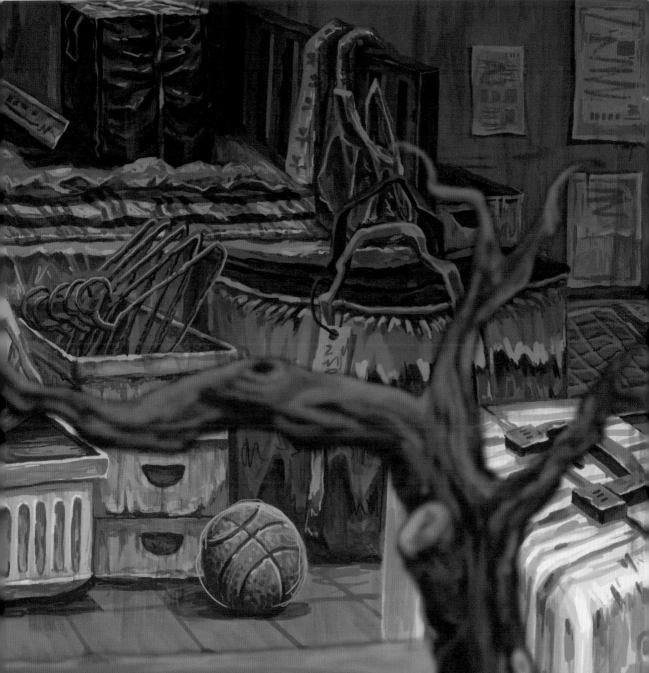

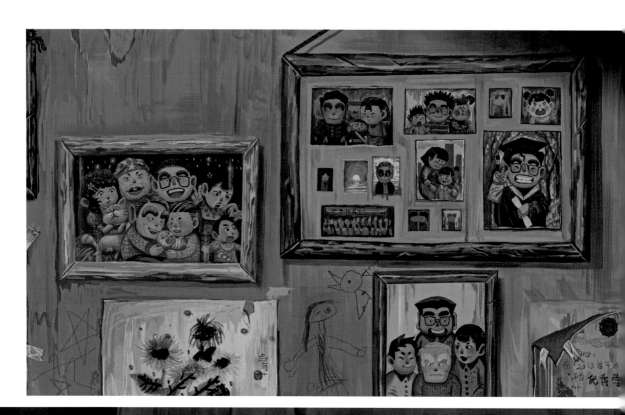

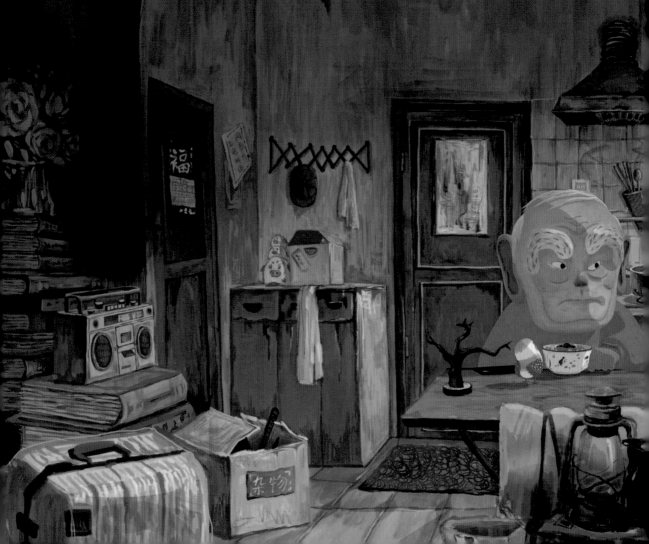

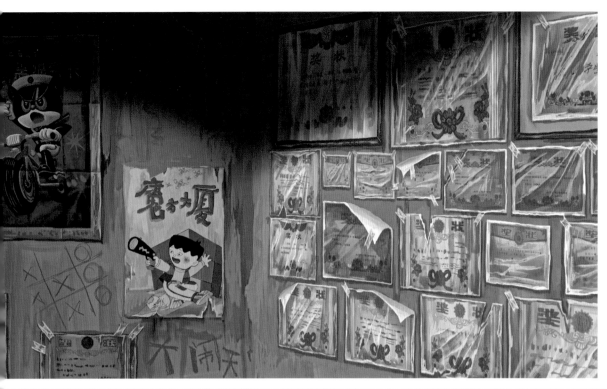

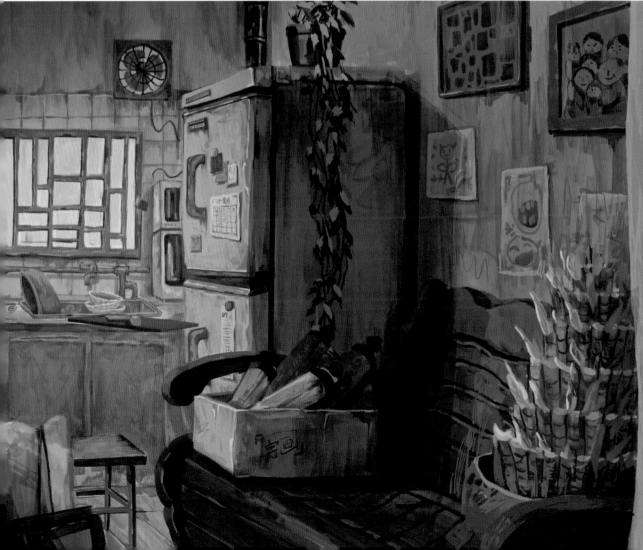

饭后

这垃圾都瞎扔。

谁跟谁也不挨着！垃圾分类比核桃还补脑。

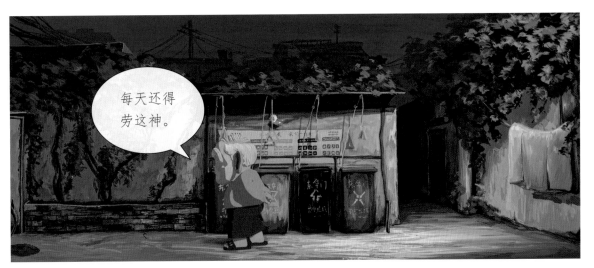

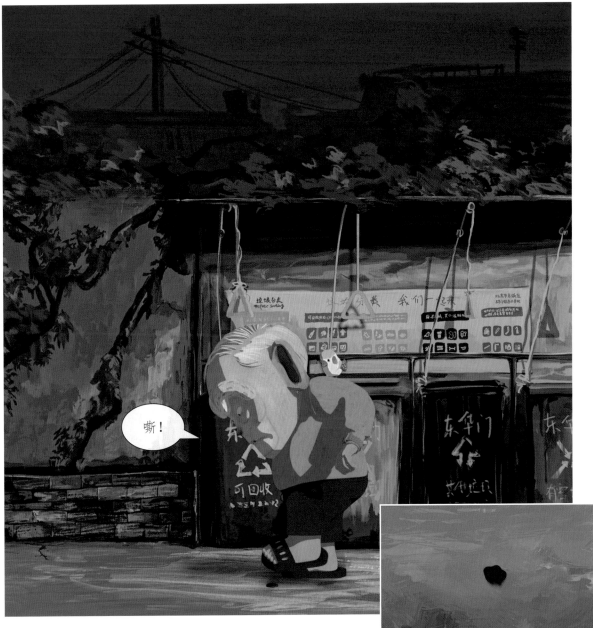

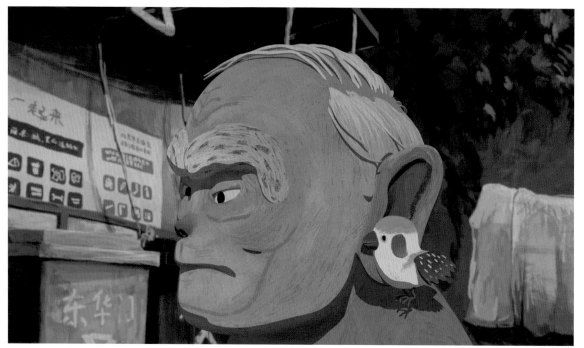

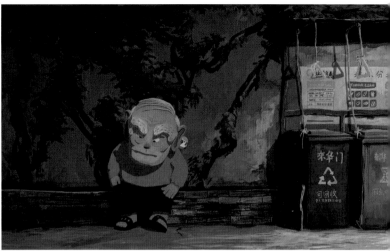

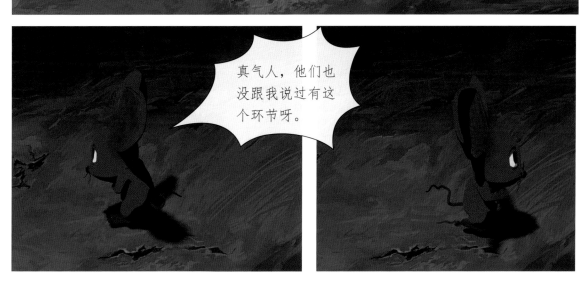

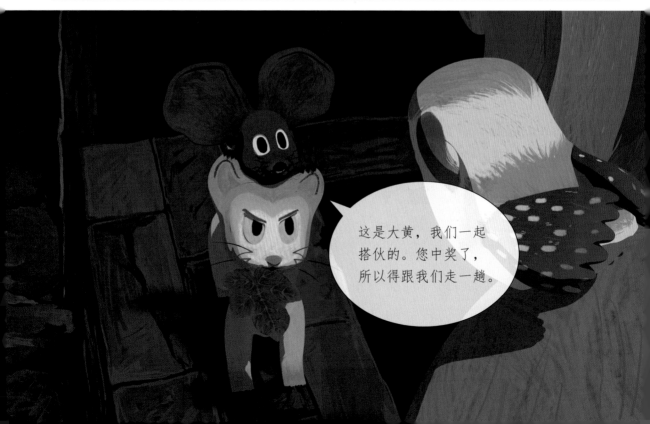

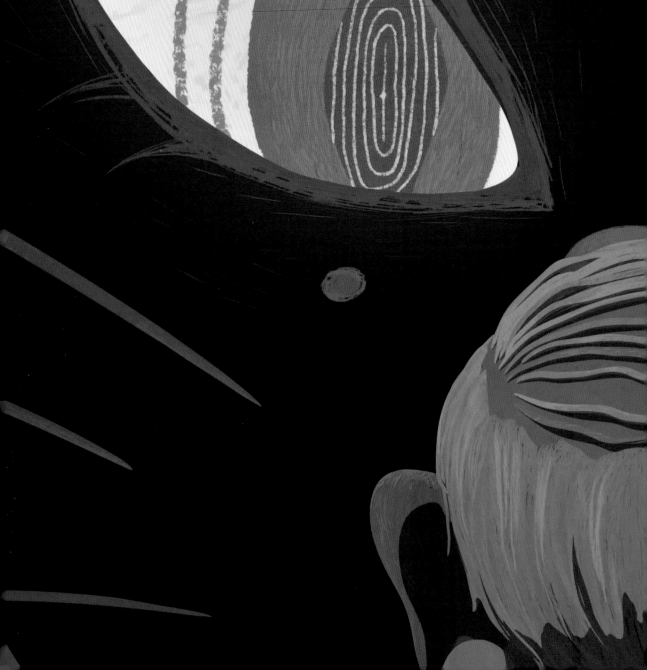

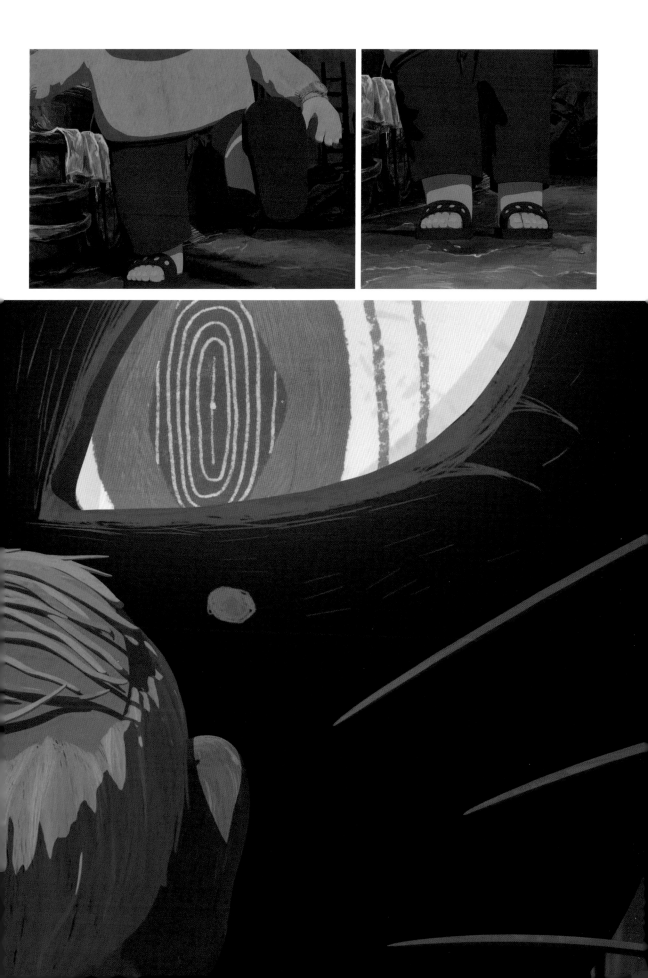

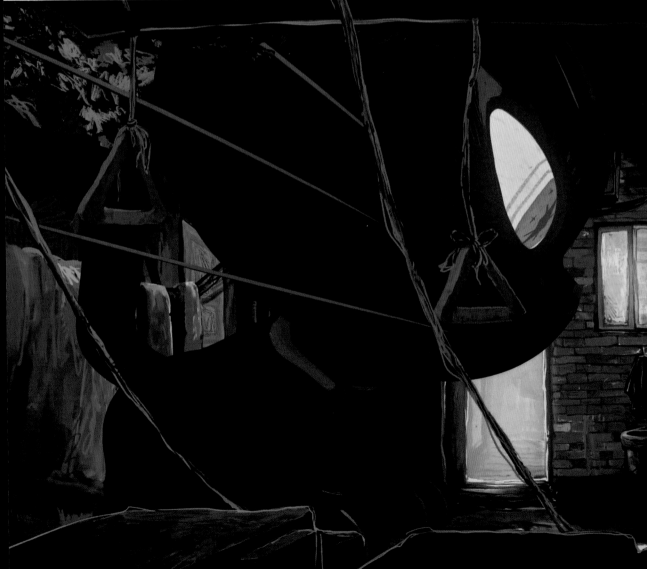

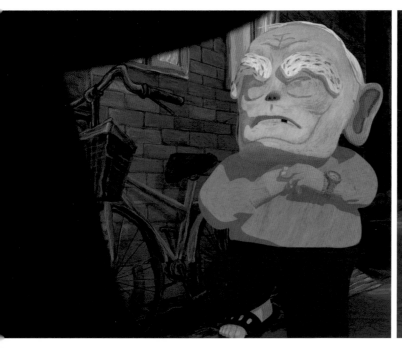
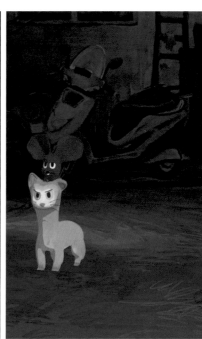
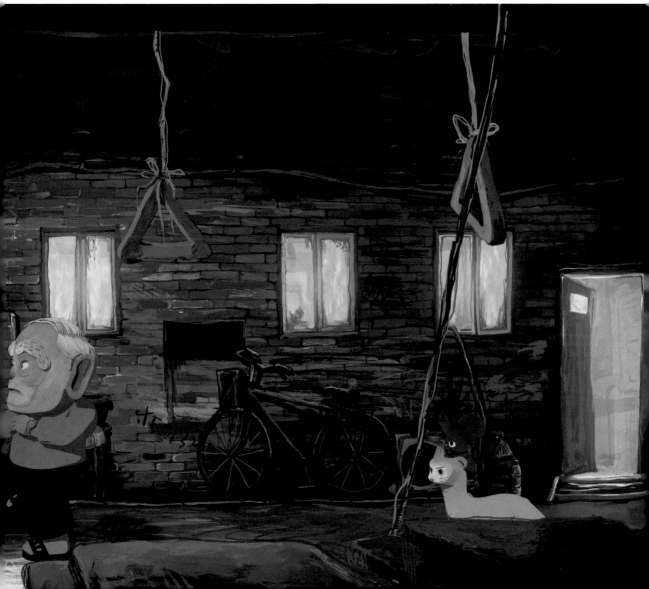

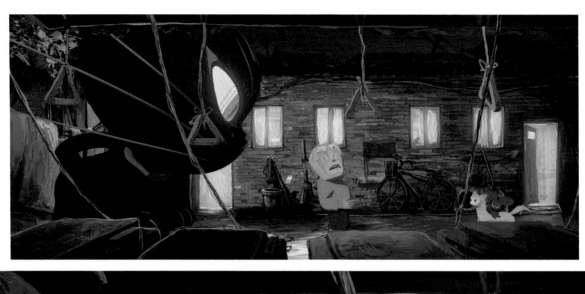

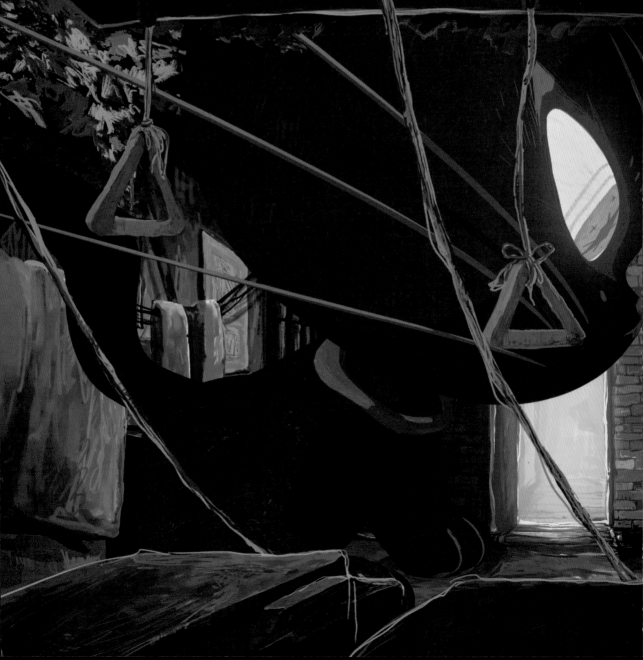

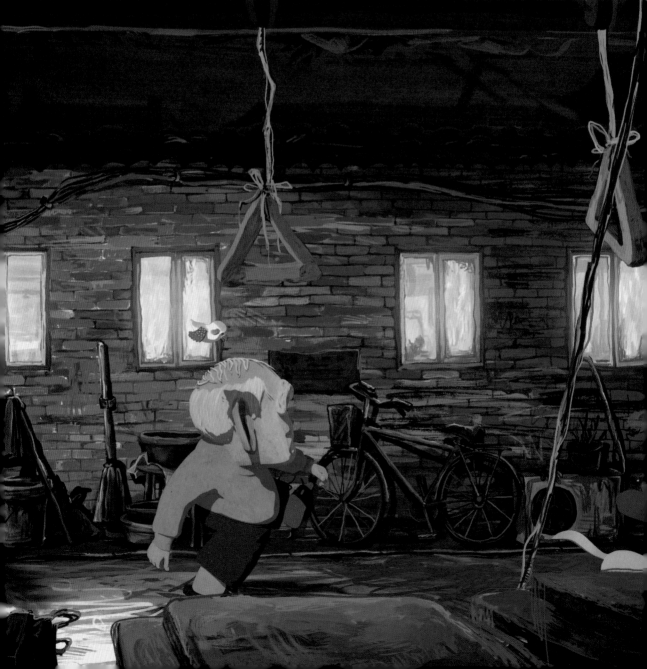

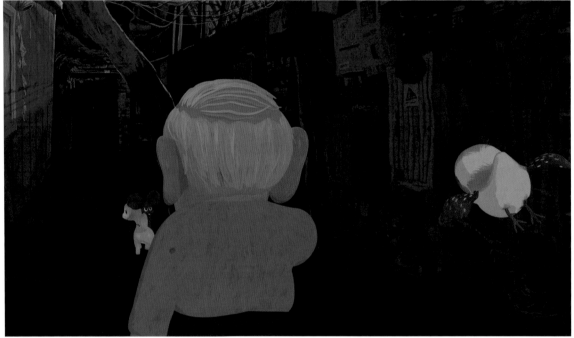

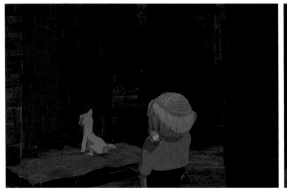

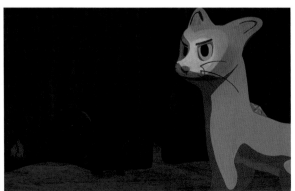

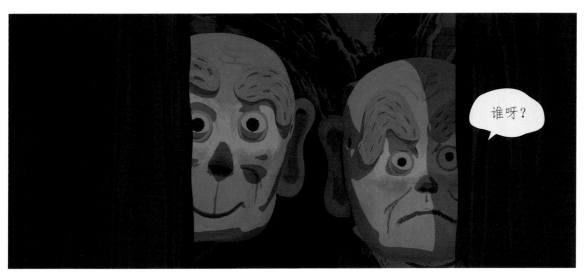

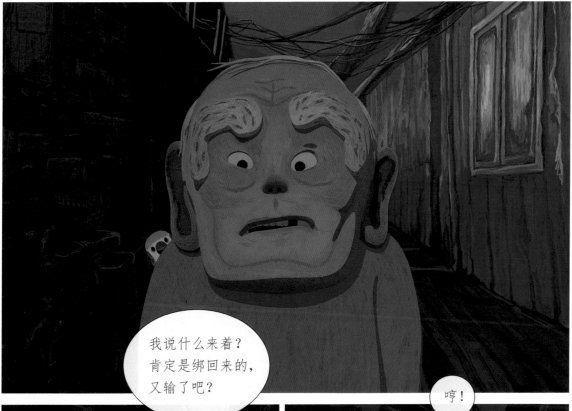

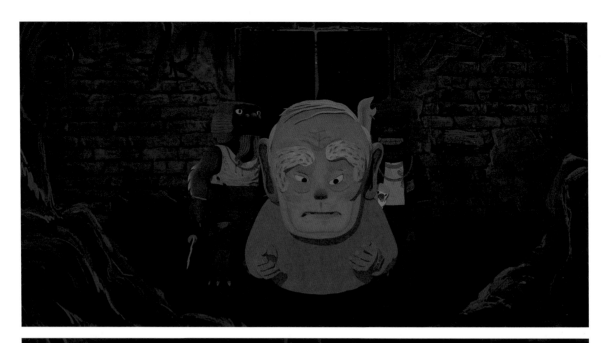

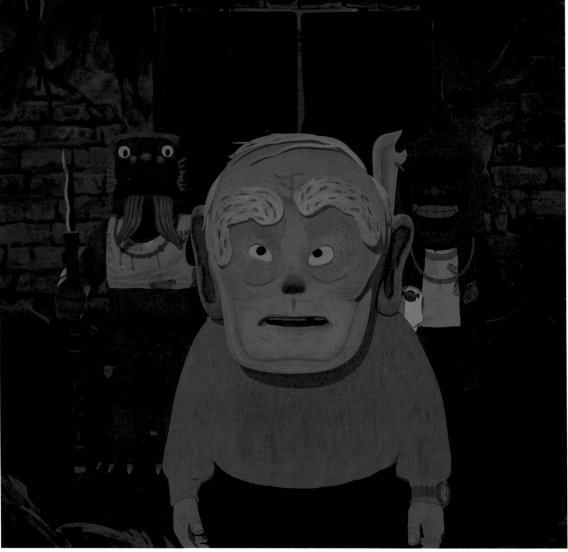

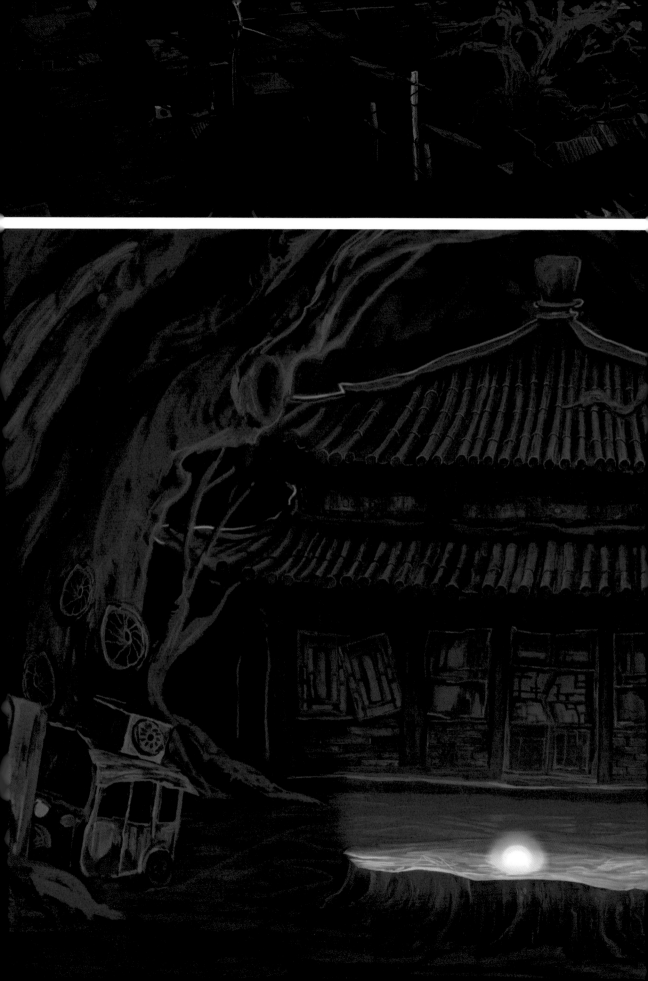

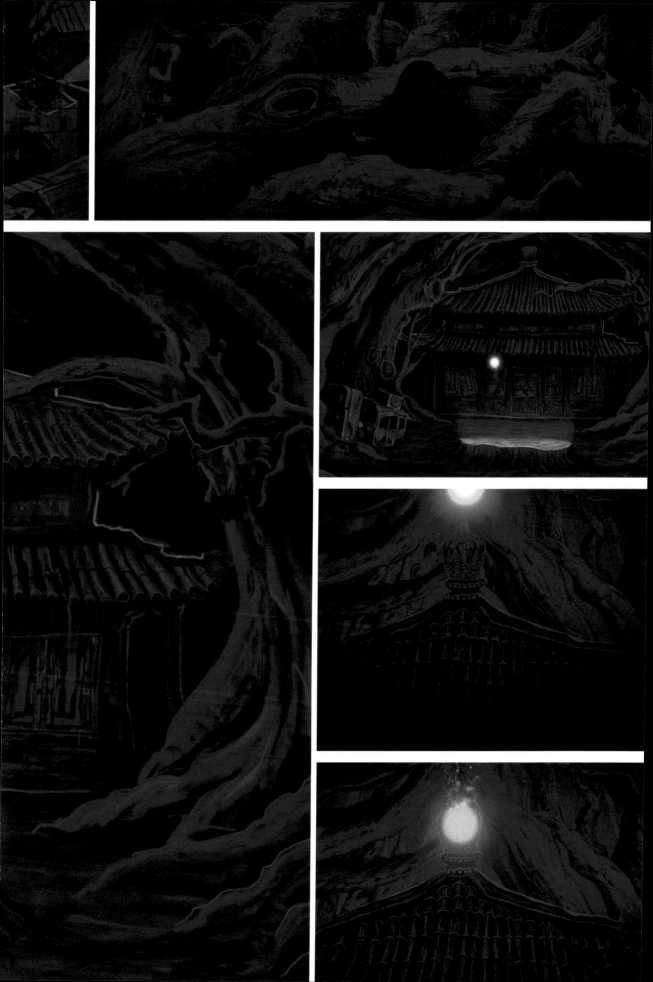

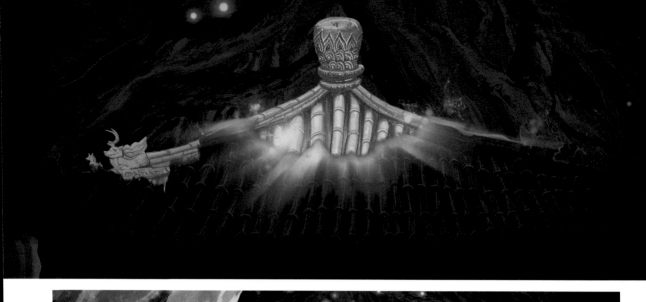

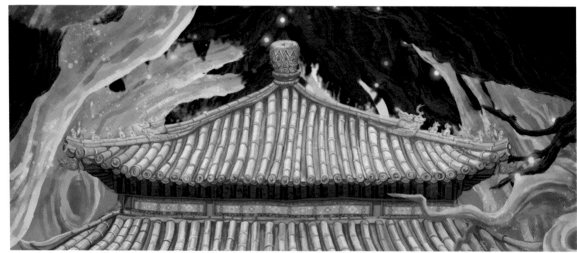

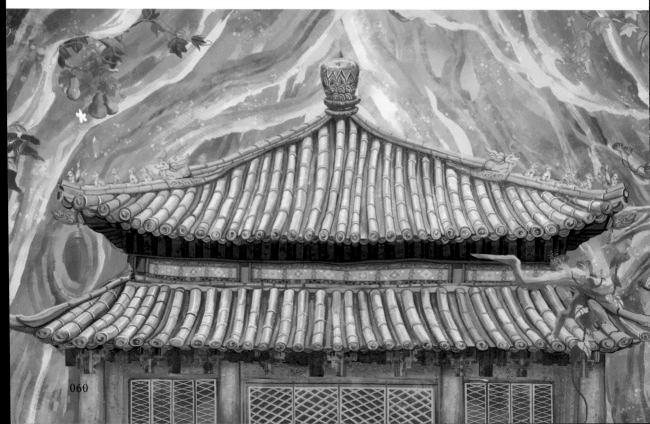

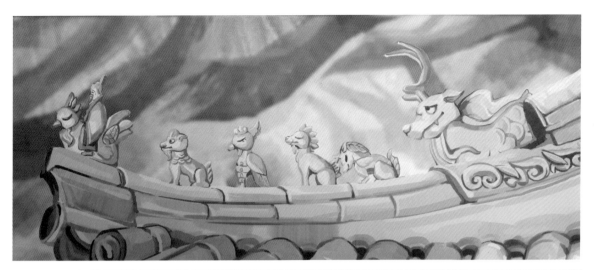

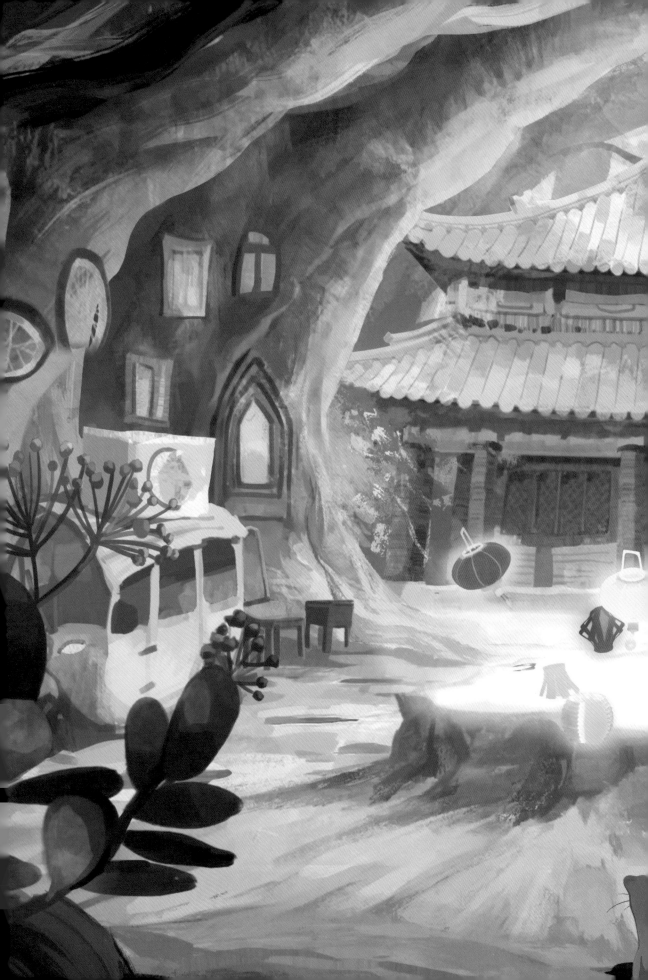

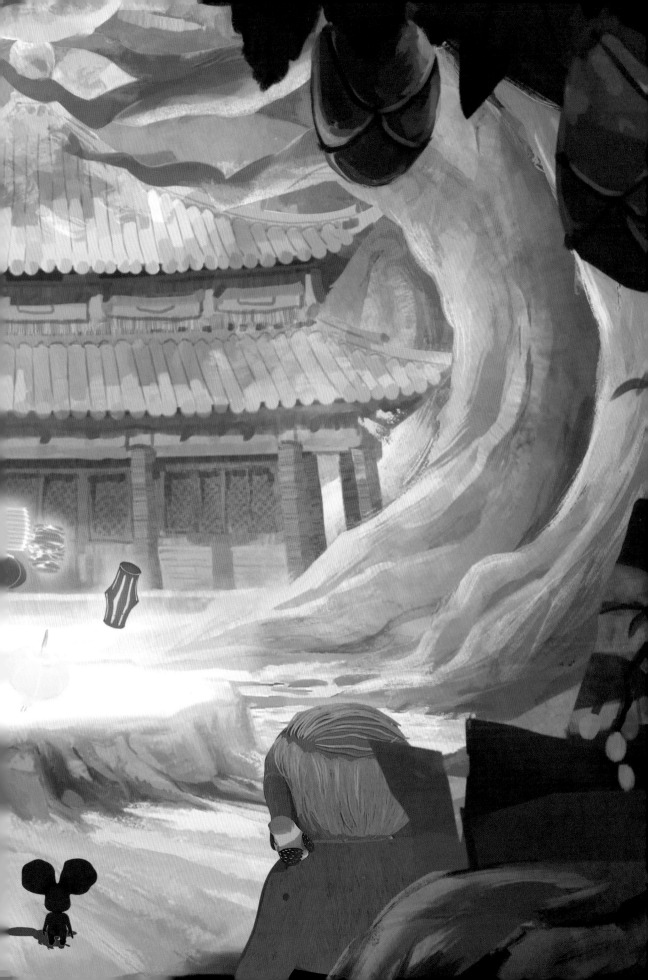

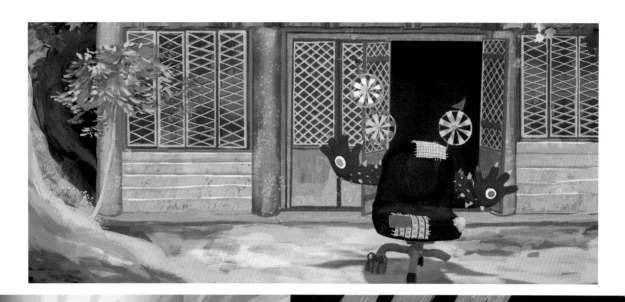

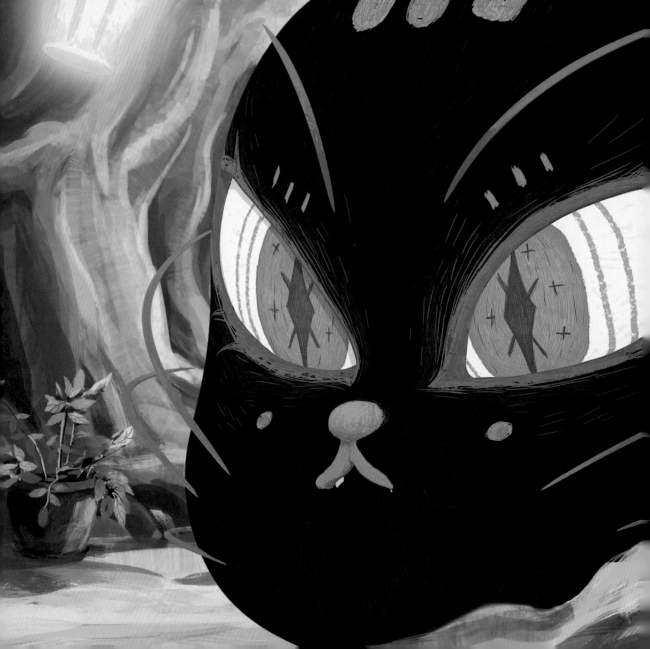

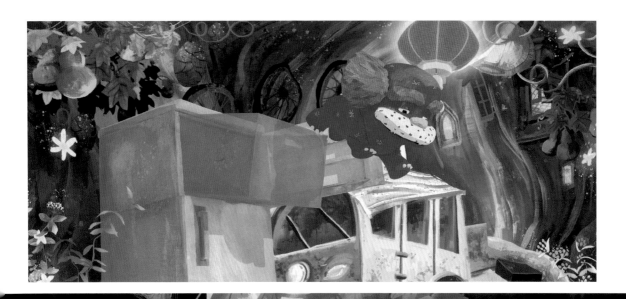

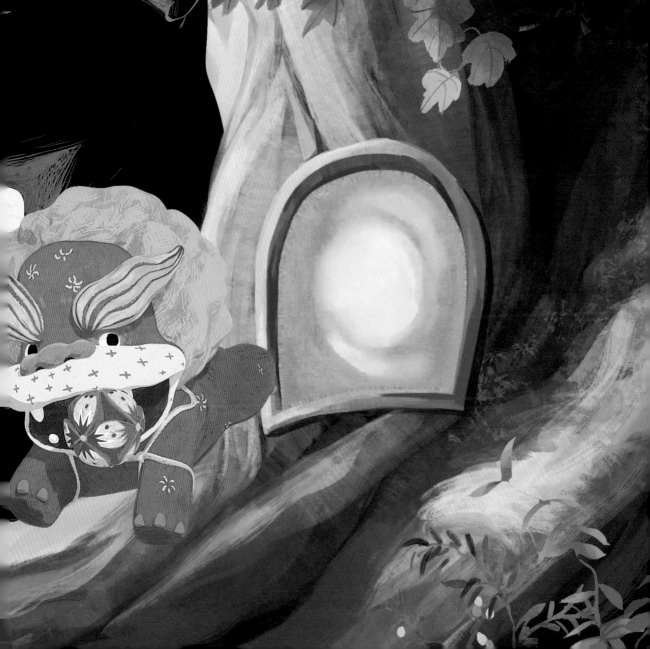

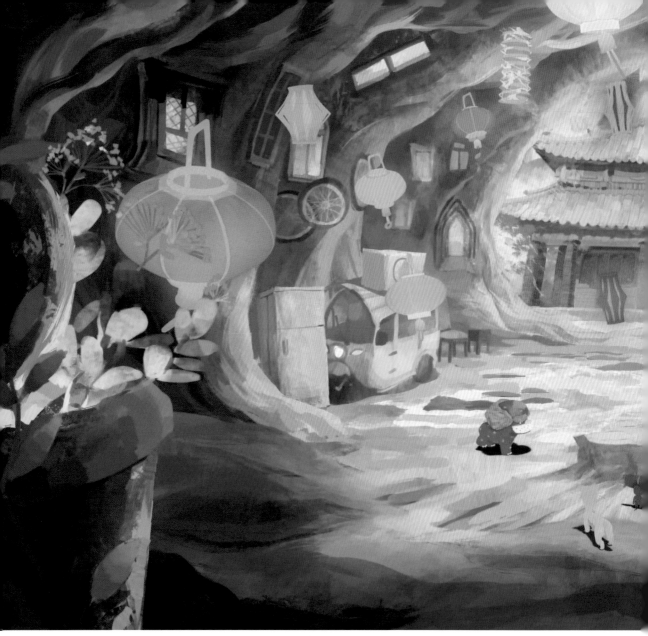

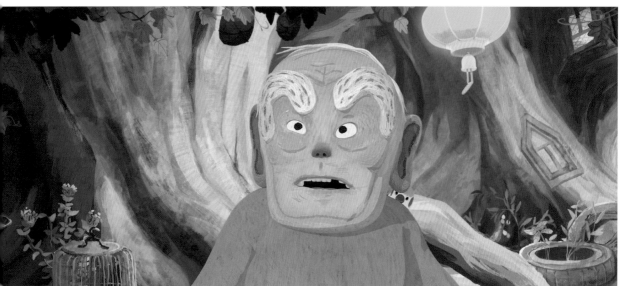

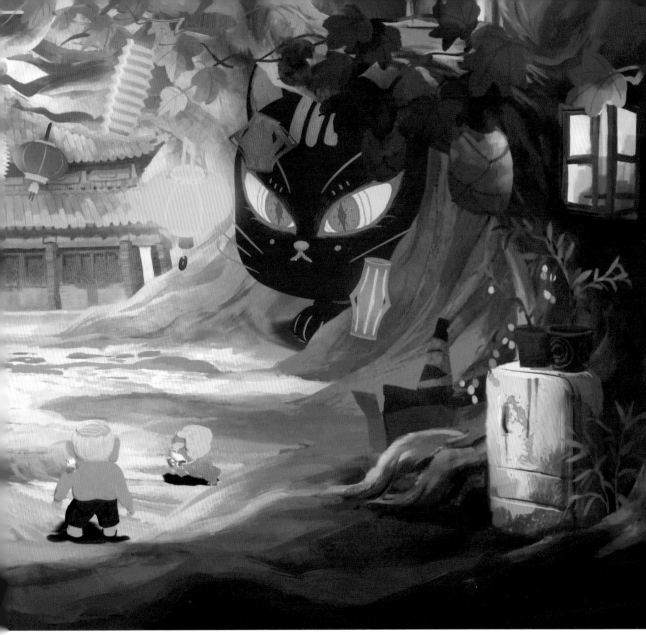

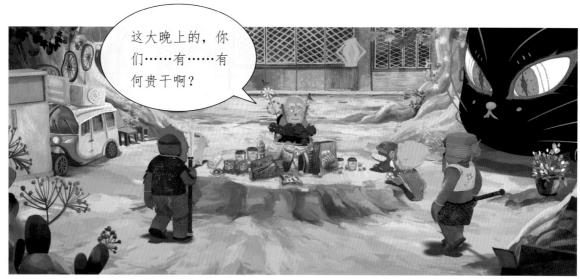

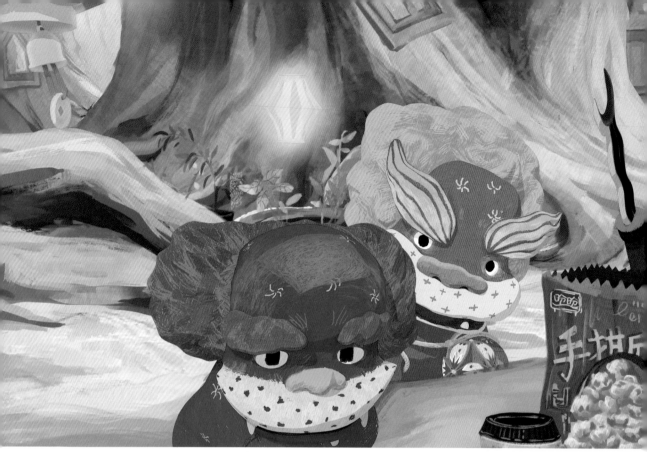

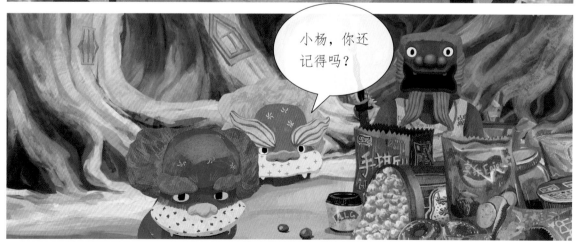

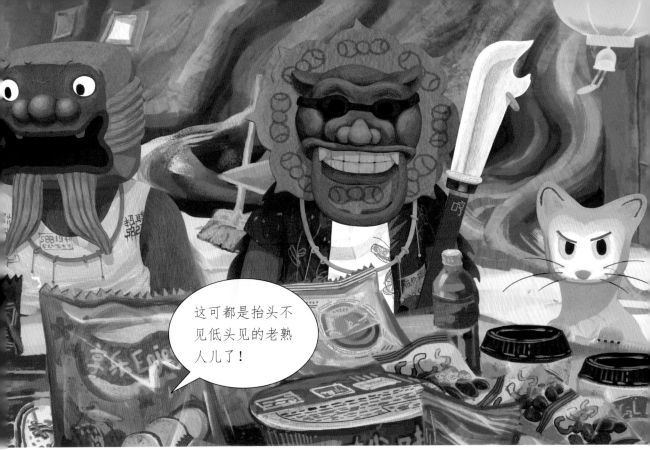

这可都是抬头不见低头见的老熟人儿了！

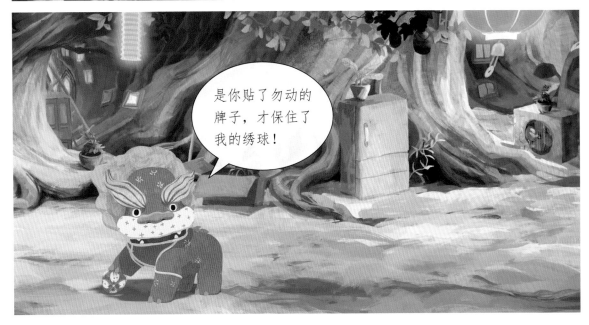

是你贴了勿动的牌子，才保住了我的绣球！

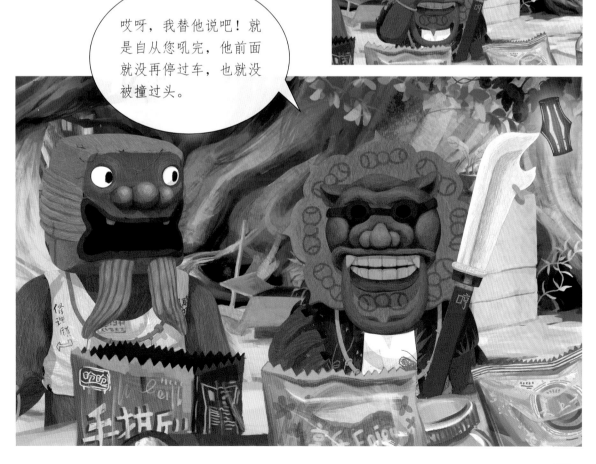

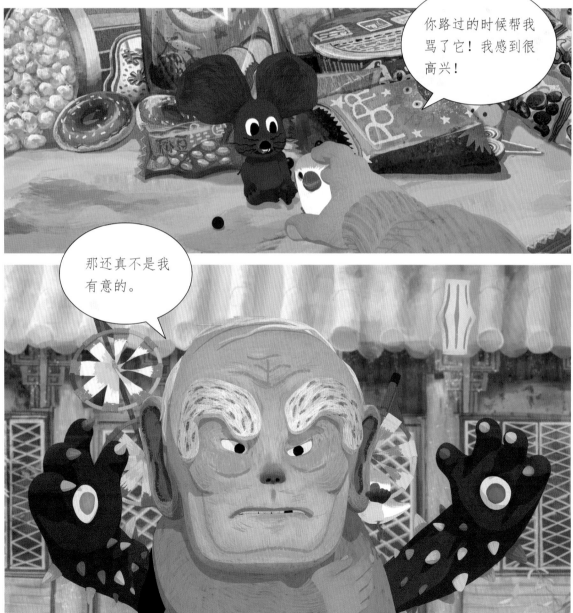

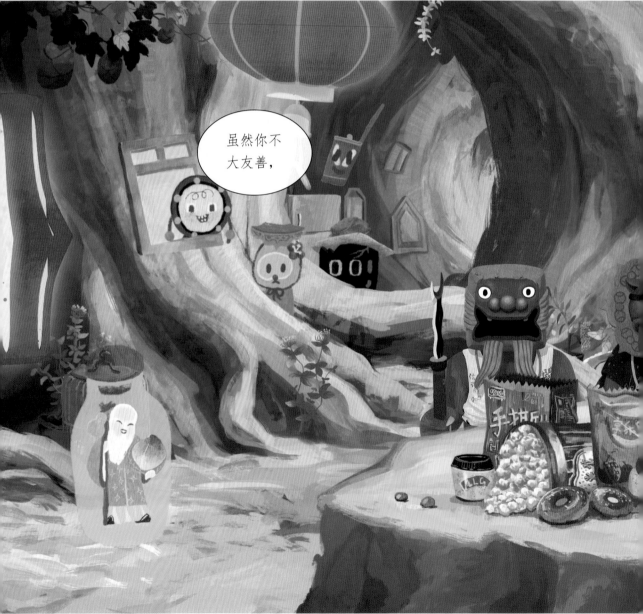

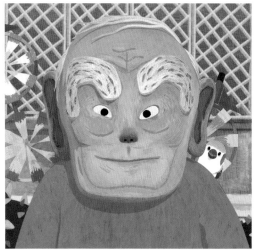
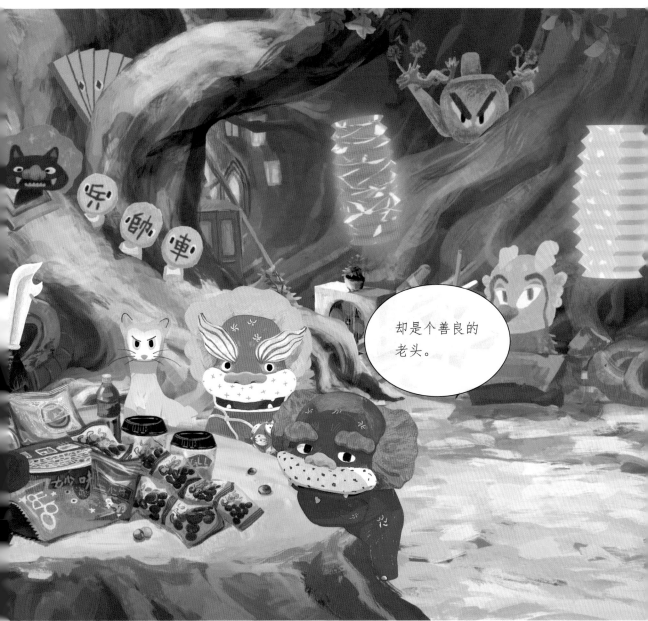

却是个善良的
老头。

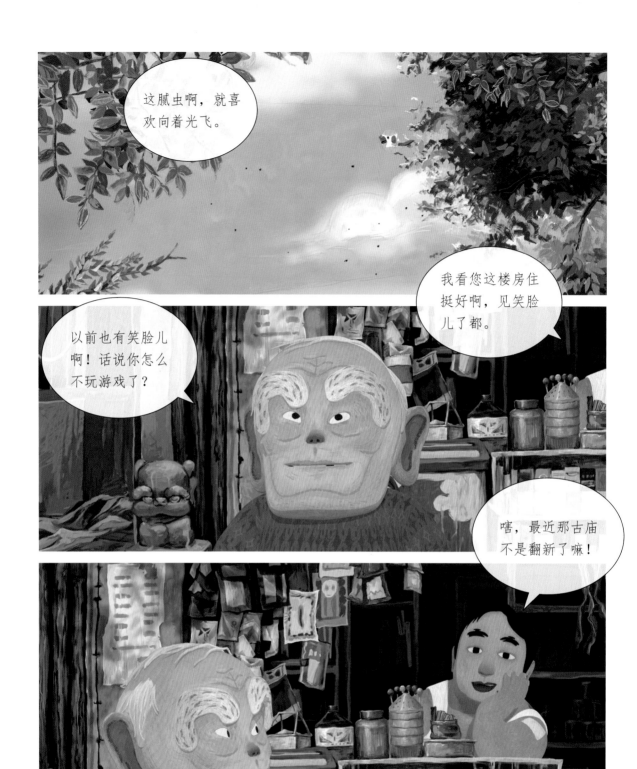

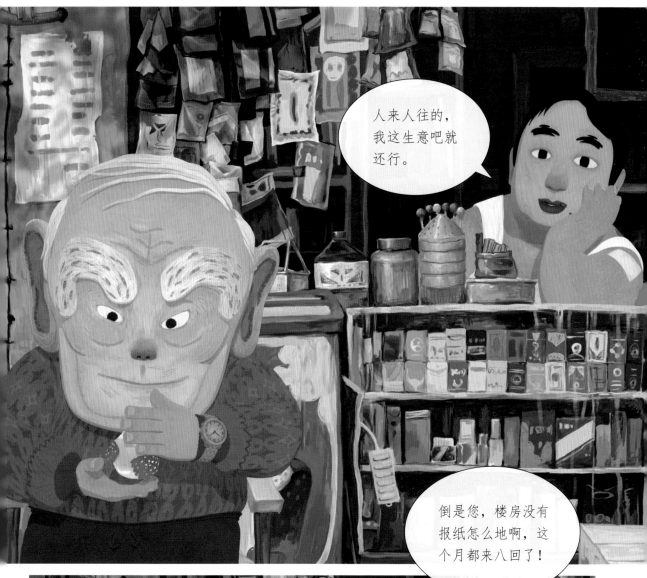

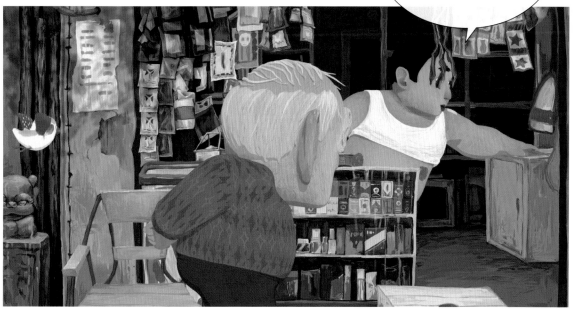

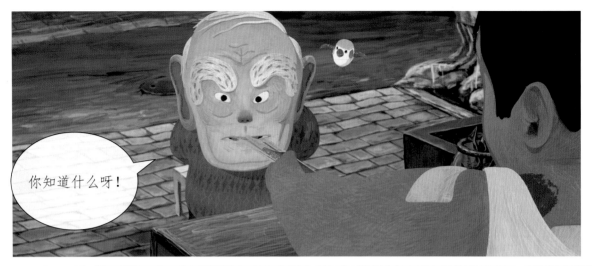

你知道什么呀！

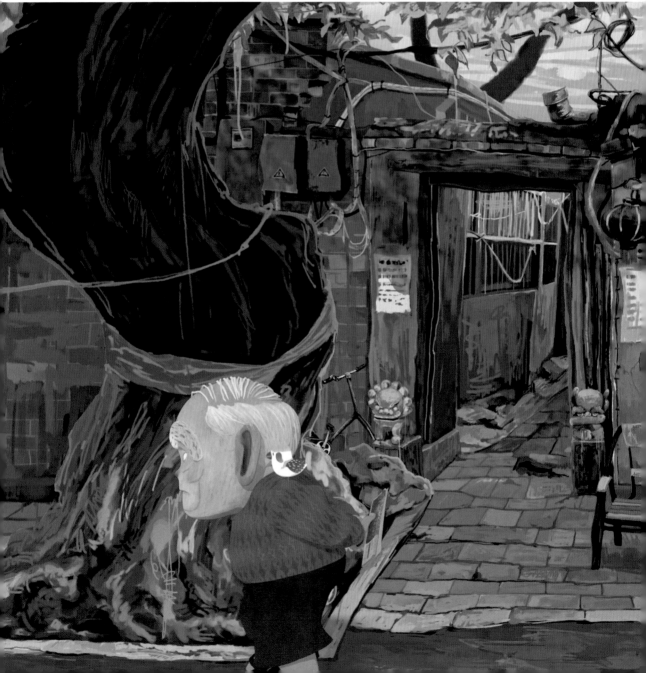

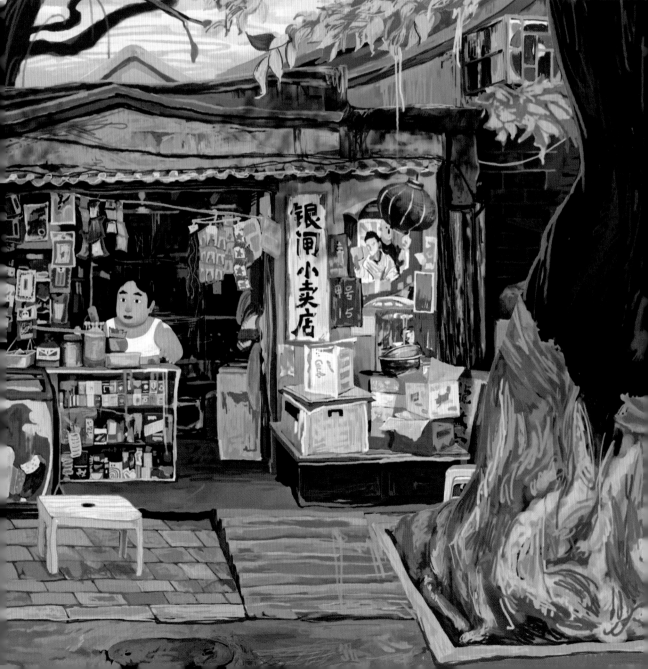

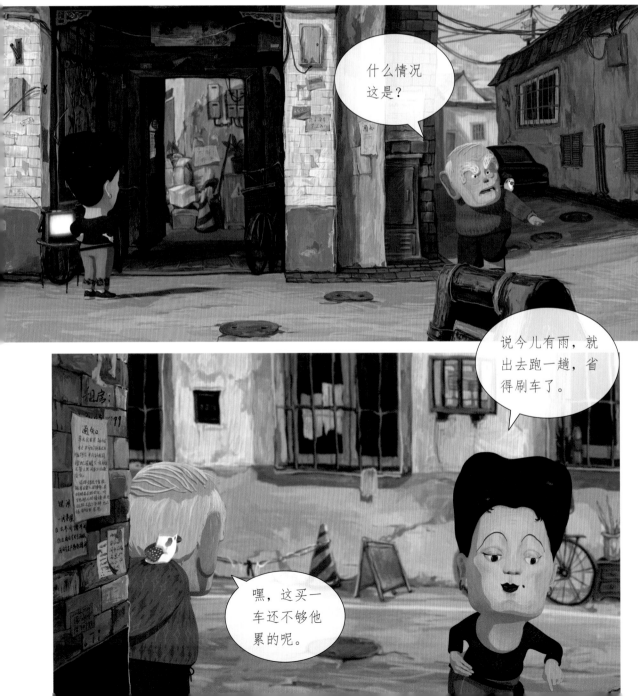

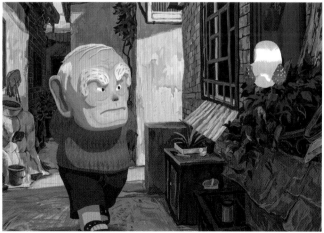

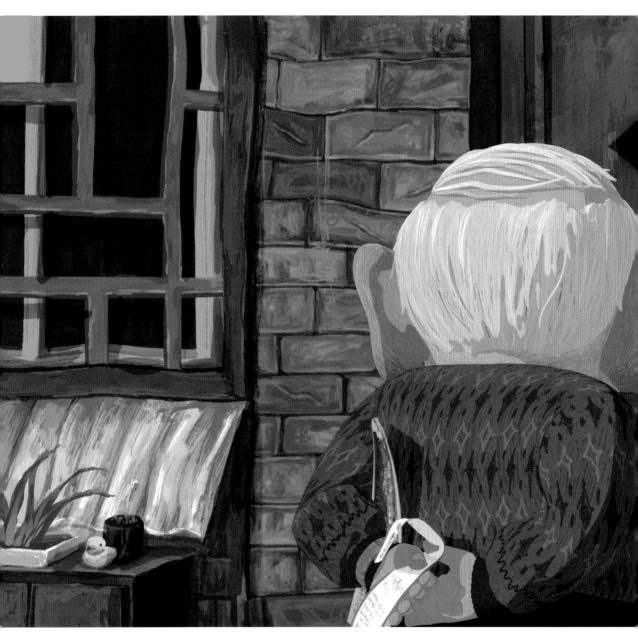

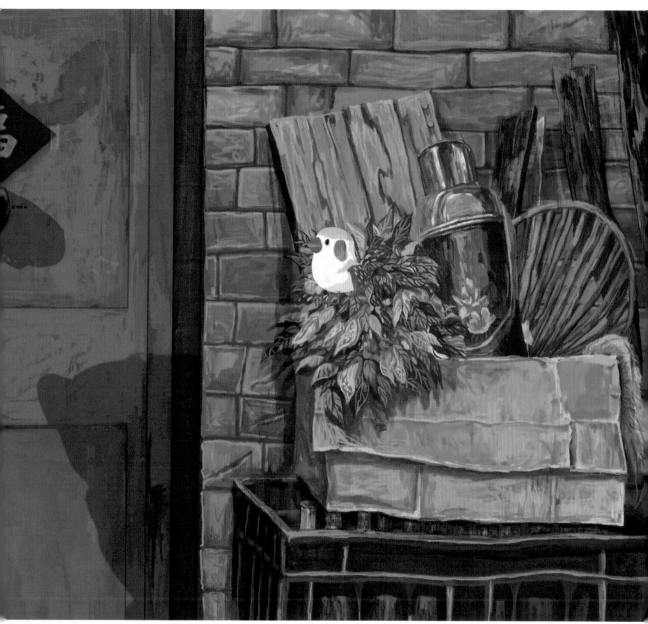

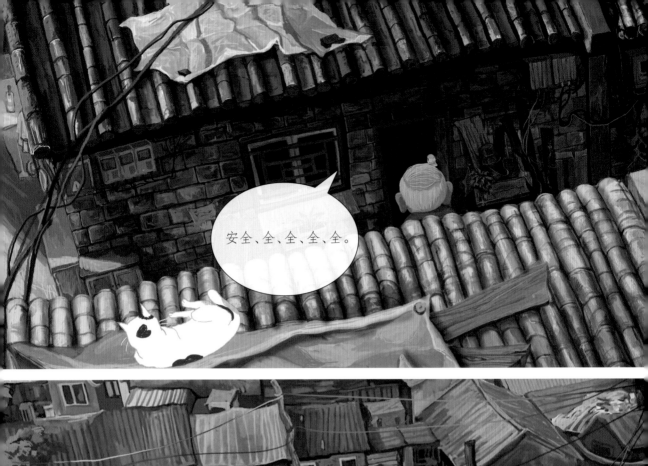

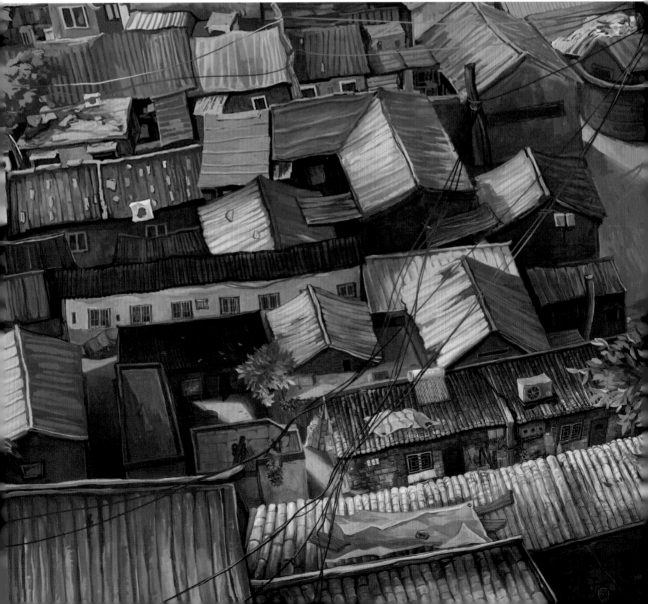

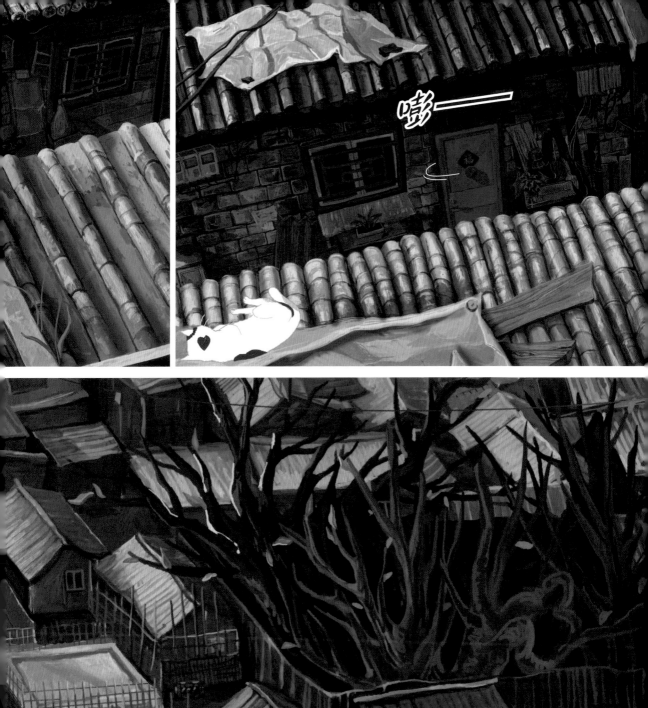
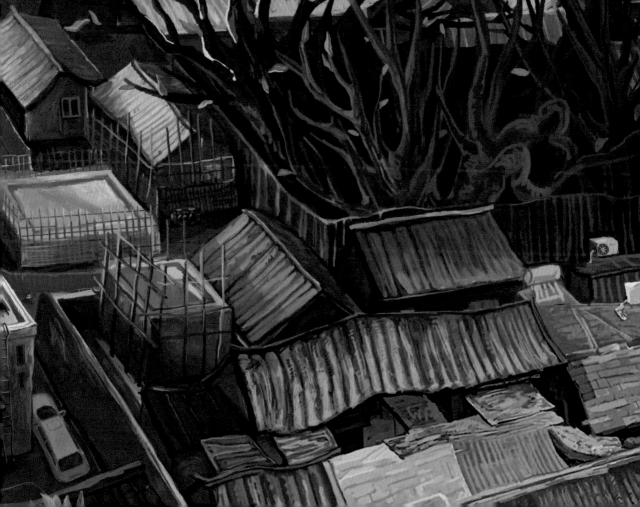

《小卖部》 创作手册

《小卖部》讲述的是发生在一条胡同里的小妖怪们的故事。

角色合集

小妖怪设定图

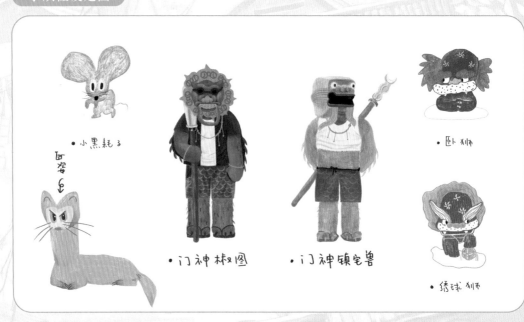

- 小黑耗子

四脚蛇

- 门神椒图

- 门神镇宅兽

- 卧狮

- 绣球狮币

在前期讨论时，本片导演顾杨和刘旷展示出一张亲手绘制的"胡同全景图"，这给总导演陈廖宇留下了深刻印象。确定了短片主题后，顾杨和刘旷马不停蹄地进行采风。胡同的一点一滴尽数被他们收进手中的相机里。

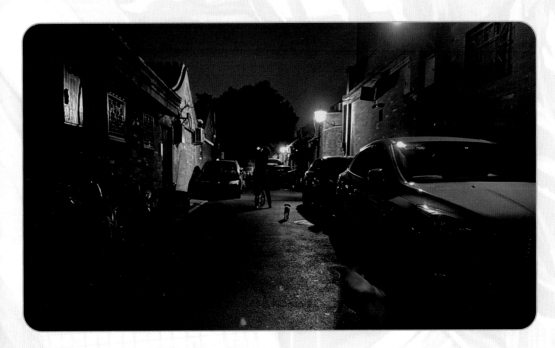

人和环境的关系是短片想要探讨的问题之一。

时间、空间的变化正在缓慢地蚕食熟知的环境，而人们怀念的，不只有形的建筑，更多的是一种能够容纳自己的生活方式。

小卖部外及胡同风格

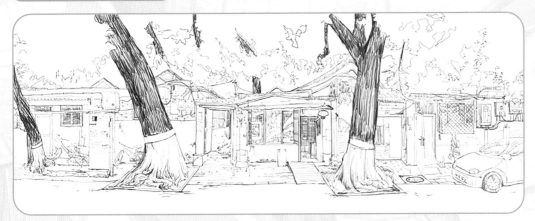

为了再现真实的、不那么干净的胡同环境，两位导演使用线条、勾边或其他处理手法，破坏了物体的完整性。

画面看上去是零散而又局促的，更具活力。

妖怪聚集地外

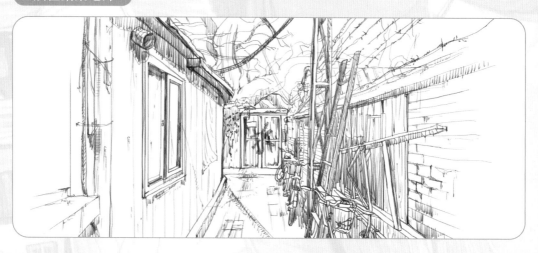

妖怪聚集地内 1

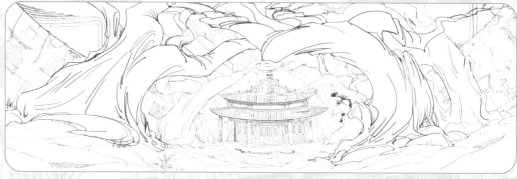

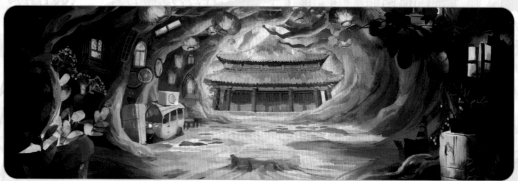

妖怪聚集地内 2

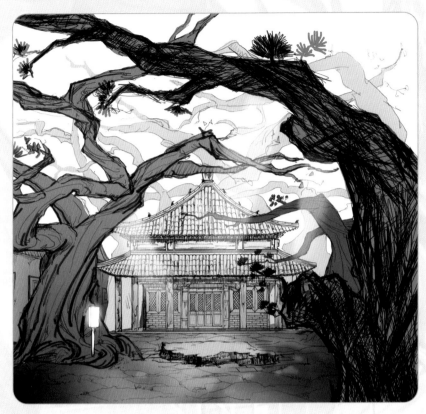

聚集地是一个被围墙围住的空间。

空间里正对着入口有一座古庙。

古庙周围都是巨大的古树，树上几乎没有叶子，每棵树的树枝相互交错，遮蔽整个空间。

妖怪聚集地内 3

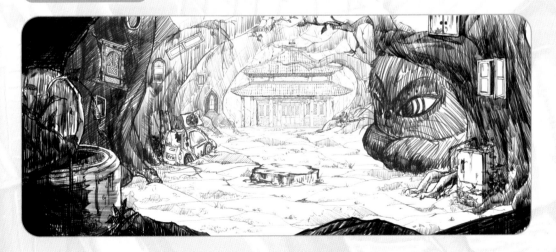

短片中，画面色彩的变化构成了一条动线。明暗的转变与人物情感的改变相契合，这种视觉化的表达手法也是动画的独特魅力。

小卖部外景

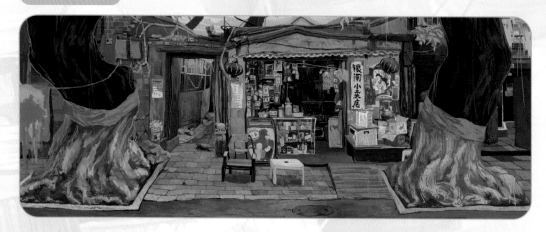

杨大爷家中

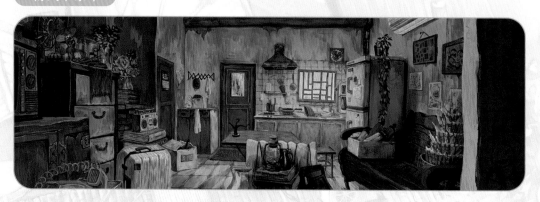

胡同夜景

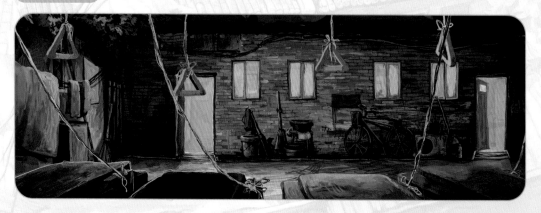

古建门口零食

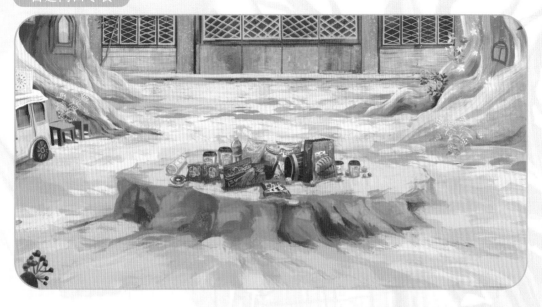

早期场景设计概念图

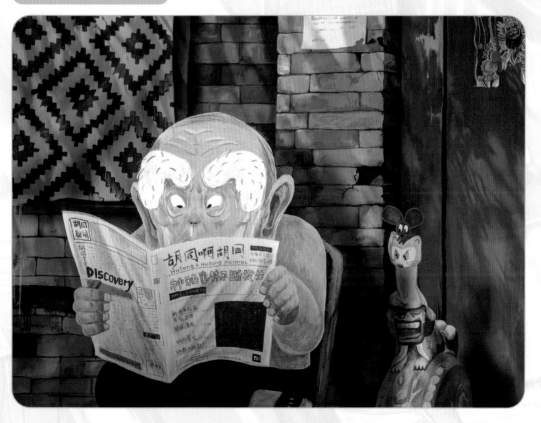

导演手记

当《中国奇谭》总导演陈廖宇老师找到我们时，我们是有些惊讶的。当时在忙活着自己的胡同作品展，主题是关于我们所认为的胡同"潮流"的一面，以及胡同文化与潮流艺术的新老碰撞。对于突如其来的《中国奇谭》，一下子有点措手不及，同时又感到非常荣幸与激动。

起先我们提了很多关于奇谭故事的想法，天上的、地下的、胡同的、梦里的……可在众多的故事里，陈导还是选中了关于胡同的这段故事。他认为我们生活和创作在胡同，应该做自己最熟悉和喜欢的题材。我们也将平日里收集并绘制的"胡同趣闻地图"拿出来讲述，大家便更加坚定地达成了一致。

其实我（顾杨）和刘旷是成年后才有机会住进胡同的。起先我们对胡同有着"老破小"的固化印象，以为就是简简单单的大爷拿着茶缸，甩着鸟笼，哼着京剧，放着风筝……一些很常态化的特色情境。但住了几年后，就发现会有一些很奇妙有趣的经历，比如时常遇到一些"怪人怪事"：不开车而永远都在修车盖布的"盖布大爷"，喜欢通过给宠物龟晒太阳祛湿气的"遛龟阿姨"，一边捡废品一边阅读英文原版书籍的中年男性，冬日路灯下大声朗诵《红楼梦》的有志青年，一些爱给你递眼神的小动物，搭配上时常飘进你鼻子里的花露水味、蚊香味、饭菜香，让你不得不驻足的"缤纷床品晾晒展"，以及"胡同大爷大妈综合材料二手胶椅展"，我们觉得有趣极了！这些也让我们逐渐安静沉稳下来，消解了日常焦虑，激发出很多新奇的想法。

《小卖部》的创作初期，我们以胡同的大爷为核心，小卖部为起点，期待能塑造一个"被美好拥抱"的故事。生活是多变且不能事事如意的，但胡同里的居民好像都有一种"腻虫向着光飞"的生活态度。虽然渺小，却抱团取暖；虽然遇事不顺，但总能与自己和解；虽然生活难，但积极向上。对我们来说，整条胡同像个温暖又治愈人的"家"。

在制作的时候，团队想着在片中留下一些小心思。一是致敬上海美术电影制片厂这些陪伴我们成长的老动画，二是希望将一些具象的生活细节的真实以及有趣藏在片中。新老融合、跨越时间，这个互动真令人高兴。于是我们心中所期望的"中国奇谭"诞生了，它是发生在中国百姓生活身边的、烟火气浓重且温暖人心的故事；它亦是一个真实的、浪漫的奇遇，我们把这些发掘出的日常生活小细节融合进画里：用一个简单的故事，藏一些小心思，有一个美好得不能再美好的结局。

至于影片的美术风格，我们采取了三渲二[1]的方式制作，因为想要呈现绘画感强一些的风格。但采用传统的二维动画制作方式，人物的质感会较为简单。于是我们用三维的方式在人物身上增加了手绘纹理，再把人物和二维场景相结合。这样的制作方式对于我们团队来说也是个挑战。

在影片绘画风格上，团队也尽量保持用放松的状态去刻画画面细节。绘制画面的过程中会有很多经过设计的乱涂，这些乱涂是在保留美感和能认清画面内容的基础上增加的。而且在绘制时，尽量避免画面中出现"直线"，物体的轮廓和纹理都是活跃的、自由的。这是我们想追寻的独特画风，同时这个画风也与胡同给我们的感觉一致。

1 一种动画制作技术，指用三维动画的技术做出二维动画的效果。

现实中，胡同的空间很小，就在这有限的空间内也有很多随意摆放和堆砌的物品。

在影片的色彩上，团队也做了设计。在胡同的片段以胡同墙面的灰色为主，到了小妖怪们的聚集地，整个色彩就变得丰富鲜艳起来，甚至有点不真实。在这里我们用色彩做了隐喻：建筑的灰色褪去，露出五彩斑斓的颜色，丰富的色彩象征着这些建筑的历史和建筑背后的故事。它们在岁月的长河中一定经历过各式各样的精彩故事，而我们只是看到它们平常的"灰色"。

最后，我们所喜欢的胡同不单是指"胡同"这一个名词，也不局限于某个城市，而是全国各地狭小的生活空间，那些最有烟火气的场所，以及那些认真生活的人们……期待大家在观影后，舒服快乐，亦能感受到仿佛回到小时候的放松。

我们会继续努力精进，祝好。

2023 年 3 月

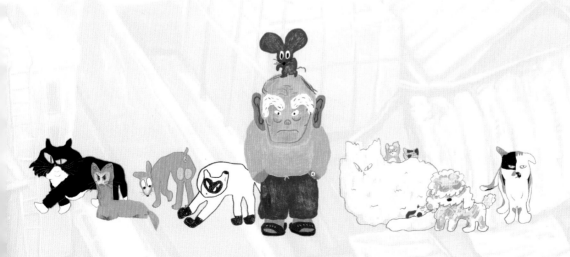

图书在版编目（CIP）数据

中国奇谭：典藏版. 小卖部 / 上海美术电影制片厂
有限公司，bilibili 著 . -- 北京：中信出版社，2023.6
ISBN 978-7-5217-5374-5

Ⅰ.①中… Ⅱ.①上… ②b… Ⅲ.①漫画－作品集－
中国－现代 Ⅳ.① J228.2

中国国家版本馆 CIP 数据核字 (2023) 第 032314 号

授权商
上影元（上海）文化科技发展有限公司

中国奇谭：典藏版·小卖部
著者：　　　上海美术电影制片厂有限公司 / bilibili
出版发行：中信出版集团股份有限公司
　　　　　（北京市朝阳区东三环北路 27 号嘉铭中心　邮编　100020）
承印者：　　雅迪云印（天津）科技有限公司

开本：787mm×1092mm　1/16　　　　印张：6　　　　字数：100 千字
版次：2023 年 6 月第 1 版　　　　　印次：2023 年 6 月第 1 次印刷
书号：ISBN 978-7-5217-5374-5
定价：38.50 元